全国高等院校 艺术设计 规划教材

# 标志与企业形象设计

刘宝成　刘媛妹　编著

清华大学出版社
北京

## 内 容 简 介

本书以标志设计为切入点，以详细的文字和大量的图片系统地讲解了标志设计的基本理论、基本技法和技巧，以及企业形象设计的基本概念、基本原理、基本步骤等，重点对企业形象视觉识别进行了诠释。

本书共7章，每章知识点循序渐进，章节之间环环相扣，融科学性、理论性、知识性、实用性与欣赏性为一体，在编写过程中力求观点明确，做到图文并茂、深入浅出、条理清晰，使学生能在较短的时间内掌握标志与企业形象设计的方法，拓宽学生们的设计思路。本书具有较强的可读性与实用性。

本书可作为高等院校的艺术设计类专业本科生的教材，也可作为广大设计爱好者的自学参考书。

---

本书封面贴有清华大学出版社防伪标签，无标签者不得销售。
版权所有，侵权必究。举报：010-62782989，beiqinquan@tup.tsinghua.edu.cn。

**图书在版编目(CIP)数据**

标志与企业形象设计 / 刘宝成，刘媛妹编著. —北京：清华大学出版社，2017 (2022.9重印)
(全国高等院校艺术设计规划教材)
ISBN 978-7-302-44252-3

Ⅰ. ①标… Ⅱ. ①刘… ②刘… Ⅲ. ①标志—设计—高等学校—教材②企业形象—设计—高等学校—教材 Ⅳ. ①J524.4②F270

中国版本图书馆CIP数据核字(2016)第152883号

责任编辑：陈冬梅　孟　攀
装帧设计：刘孝琼
责任校对：周剑云
责任印制：杨　艳

出版发行：清华大学出版社
　　　　网　　址：http://www.tup.com.cn, http://www.wqbook.com
　　　　地　　址：北京清华大学学研大厦A座　　邮　编：100084
　　　　社 总 机：010-83470000　　　　　　　　邮　购：010-62786544
　　　　投稿与读者服务：010-62776969, c-service@tup.tsinghua.edu.cn
　　　　质量反馈：010-62772015, zhiliang@tup.tsinghua.edu.cn
　　　　课件下载：http://www.tup.com.cn, 010-62791865
印 装 者：涿州汇美亿浓印刷有限公司
经　　销：全国新华书店
开　　本：190mm×260mm　　印　张：9.5　　字　数：226千字
版　　次：2017年6月第1版　　印　次：2022年9月第6次印刷
定　　价：48.00元

---

产品编号：065154-02

# Preface 前 言

标志是企业的脸面，通过造型简单、意义明确的统一标准的视觉符号，将经营理念、企业文化、经营内容、企业规模、产品特性等要素传递给社会公众，使之识别和认同企业的图案和文字。企业标志代表企业全体。对生产、销售商品的企业而言，是指商品的商标图案。

企业标志是视觉形象的核心，它构成企业形象的基本特征，体现企业内在素质，具有主导力量。标志是一种大众传播符号，它以各种精炼的形象表达一定的含义，传达明确而特定的信息。在信息传递与日俱增、人际交往逐渐扩大的今天，标志发挥着极为特殊的作用，在社会生活中占有十分重要的地位。企业形象设计是指企业的个性形象系统的设计，是一种借改变企业形象，注入新鲜感，使企业更能引起外界注意进而提升业绩的经营技巧。标志与企业形象设计之间的关系非常密切。标志设计是企业形象设计战略中不可缺少的重要部分，能够体现出企业的形象特征和个性，将企业的理念和形象传达给社会公众，是企业特定意义的符号。所以，标志设计与企业形象设计之间是相互联系、相互影响的。

企业标志不仅仅是一个图案，而且是一个具有商业价值的符号，并兼有艺术欣赏价值。优秀的企业标志，为企业注入了深刻的思想与理念内涵，传达出鲜明而独特的优良企业形象，达成差异化战略的目的。本书共分为7章，各章内容具体安排如下。

第1章：标志概述。主要介绍标志的定义与价值、标志的特点与意义、标志的起源与发展、标志的功能与分类。

第2章：标志设计的原则。主要包括简明易记原则、信息准确原则、新颖独特原则、审美性原则、适应性原则、民族性原则。

第3章：标志设计的基本程序。其设计过程大致可以分为调研分析、构思创作、设计制作、调整修改、推广验证。

第4章：标志的表现形式。其主要包括文字形式、图形形式、综合形式，又可具体划分为英文字母标志、汉字标志、数字标志、具体图形标志、抽象图形标志等。

第5章：企业形象设计概述。从CIS的定义，CIS的起源，CIS的价值，CIS的发展趋势、特征以及设计功能进行了详细讲解。

第6章：企业形象设计的构成要素和企业视觉形象的设立。具体介绍了VI的设计原则和功能，以及视觉识别系统的基础设计的相关知识。

第7章：视觉识别系统应用设计。主要包括办公事务系统，交通工具系统，环境、店铺类、产品包

# 前言

装系统，服饰系统设计等内容。

  本书在编写过程中注重基本理论与现代设计相结合，分析了大量优秀的标志设计精品以及成功的企业形象设计案例，并用图文并茂的方式加以详细说明，生动、具体、直观地帮助学生掌握标志与企业形象设计的原则、表现方式、设计程序、应用、策划及实施，以提高学生对教材的理解力和教材实用价值。

  本书由河北联合大学的刘宝成、刘媛妹老师编著。其中第1、2、3、4、5章由刘宝成老师编写，第6、7章由刘媛妹老师编写。参与本书编写工作的还有张冠英、袁伟、任文营、张勇毅、郑尹、王卫军、张静等，在此一并表示感谢。本书图片分别来源于：中国百度图片网、中国设计手绘技能网、顶尖设计网、火星网、站酷网等网站。

  由于作者水平有限，书中难免有疏漏和不妥之处，敬请业内专家、同行以及广大读者积极提出宝贵意见，以便今后不断改进。

<div style="text-align:right">编者</div>

# Contents 目录

## 第1章 标志概述 ............1

1.1 标志的基本概念 ............3
  1.1.1 标志的定义 ............3
  1.1.2 标志的特点 ............3
  1.1.3 标志的价值 ............8
1.2 标志的功能与分类 ............12
  1.2.1 标志的功能 ............12
  1.2.2 标志的类型 ............15
1.3 标志的起源与发展 ............19
  1.3.1 标志的起源 ............19
  1.3.2 中国标志的发展 ............19
  1.3.3 国外标志的发展 ............23
1.4 综合案例：肯德基标志 ............27
本章小结 ............27
教学检测 ............28

## 第2章 标志设计的原则 ............29

2.1 简明易记原则 ............31
  2.1.1 醒目 ............31
  2.1.2 吸引人 ............32
2.2 信息准确原则 ............33
2.3 新颖独特原则 ............35
2.4 审美性原则 ............38
2.5 适应性原则 ............40
2.6 民族性原则 ............44
2.7 综合案例：小米品牌标志 ............46
本章小结 ............47
教学检测 ............47

## 第3章 标志设计的基本程序 ............49

3.1 调研分析 ............51
3.2 构思创作 ............53
3.3 设计制作 ............54
3.4 调整修改 ............58
3.5 推广验证 ............60

3.6 综合案例：海尔集团标志 ............60
本章小结 ............61
教学检测 ............61

## 第4章 标志的表现形式 ............63

4.1 文字形式的标志 ............65
  4.1.1 英文字母标志 ............65
  4.1.2 汉字标志 ............66
  4.1.3 数字形式的标志 ............68
4.2 图形形式的标志 ............69
  4.2.1 具象图形的标志 ............70
  4.2.2 抽象图形的标志 ............72
4.3 综合形式的标志 ............74
4.4 综合案例：华润怡宝矿泉水标志 ............76
本章小结 ............77
教学检测 ............77

## 第5章 企业形象设计概述 ............79

5.1 企业形象设计的基本概念 ............81
  5.1.1 CIS的定义 ............81
  5.1.2 CIS的历史 ............81
  5.1.3 CIS的价值 ............85
  5.1.4 CIS的趋势 ............86
5.2 企业形象设计的特征 ............88
  5.2.1 战略性和整体性 ............88
  5.2.2 差异性和稳定性 ............88
  5.2.3 对象性和主客观性 ............88
  5.2.4 层次性 ............88
5.3 企业形象设计的功能 ............88
  5.3.1 提升企业形象、拓展销售渠道 ............88
  5.3.2 注入企业活力，增进广告效果 ............89
  5.3.3 促进内部管理，推进企业集团化 ............90
  5.3.4 改善企业外部环境，构筑
     企业稳固防线 ............90
5.4 综合案例：华夏银行标志 ............91
本章小结 ............92

# 目录

教学检测......92

## 第6章 企业形象设计构成要素与企业视觉形象的设立......95

6.1 企业形象设计的构成......97
  6.1.1 CIS的构成要素......97
  6.1.2 MI、BI、VI三者的关系......101
6.2 VI的设计原则和功能......102
  6.2.1 VI的设计原则......103
  6.2.2 VI设计的功能......106
6.3 VI设计的程序和要点......109
  6.3.1 基础设计系统......110
  6.3.2 应用设计系统......112
6.4 企业视觉形象的设立......115
  6.4.1 企业标志......115
  6.4.2 企业标准字......119
  6.4.3 企业标准色与辅助色......123
6.5 综合案例：捷豹汽车标志......125
本章小结......125
教学检测......126

## 第7章 视觉识别系统应用设计......127

7.1 办公事务系统......129
7.2 交通工具系统......133
7.3 环境、店铺类......135
7.4 产品包装系统......136
7.5 服饰系统设计......137
7.6 综合案例：日本和服......140
本章小结......141
教学检测......141

## 参考文献......143

# 第 1 章

**标志概述**

## 学习目标

- 了解标志的特点与意义。
- 了解标志的价值。
- 了解标志的分类。

## 技能要点

标志　标志功能　标志类型

### 案例导入

#### 奔驰车标

标志（英文为Logo）是一种图形传播符号，它以精练的形象向人们表达一定的含义，通过创造典型符号特征，传达特定的信息。标志作为视觉图形，有强烈的表达功能。因此，标志容易被人们理解、使用，并成为国际化的视觉语言。标志由特定的字体、设计、色彩编排而成，用以区别产品或服务的来源。它根据人类生产、生活实践的需要应运而生，既是一种知识产权，一种脑力劳动的成果，又是工业产权的一部分，是企业的一种无形财产。如图1-1所示，为奔驰汽车的标志。

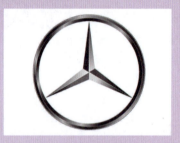

图1-1　奔驰汽车标志

**分析：**

奔驰，德国汽车品牌，被认为是世界上最成功的高档汽车品牌之一。奔驰的标志最初是Benz外加麦穗环绕。1916年，戴姆勒公司和奔驰合并，星形的标志与奔驰的麦穗合二为一，下有Mercedes-Benz字样，后将麦穗改成圆环，并去掉了Mercedes-Benz的字样。而随着这两家历史最悠久的汽车生产商的合并，厂方再次为商标申请专利权，此时圆环中的星形标志演变成今天的图案，一直沿用。奔驰三叉星已成为世界上著名的汽车及品牌标志之一。

（资料来源：新浪博客．http://blog.sina.com.cn）

## 1.1 标志的基本概念

### 1.1.1 标志的定义

标志在现代社会中被作为视觉信息传达的核心元素，代表着企业形象的优劣、品牌质量的高低。它代表着一种愿望，一种方向，一种生活与时尚。

随着社会的不断发展和进步，人类的社会活动及思维方式日趋复杂，国家及民族的差异、语言的不同，形成了交流中的各种障碍，而标志以其丰富的形象语言，表达了特定的内涵，成为人们沟通情感、交流信息、表达愿望的桥梁，同时诉求和影响着人们的认知、行为和意识。

如图1-2所示，是苹果公司分别在不同时期的品牌标志，形状都是被咬过一口的苹果，但在色彩上却有很大的不同。看到这个特别的苹果立即让人们想到它的品牌公司以及相关的产品，给人极强的辨识度。标志的色彩不断变化着，象征着该品牌产品随时代的进步，由最初的平面效果，到今天的具有立体感的标志，能够让人们感受到苹果产品也在不断推陈出新，比旧一代产品功能更广、使用价值更高。

这种用标志形成的市场语言，不用过多的介绍便让人知道它的产品，无形中形成了与人沟通的桥梁，是一种隐藏的营销手段。

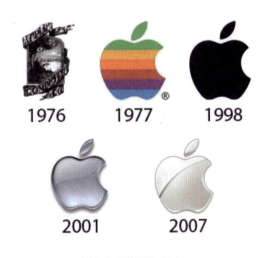

图1-2 "苹果"标志

### 1.1.2 标志的特点

标志作为视觉基本要素，具有以下特点。

**1. 识别性**

标志的形象必须醒目而富有鲜明的个性。这就要求其特征显著、易识、易懂。只有这样才能吸引人的视线，从而方便人理解，给人留下强烈的印象。

### 知识拓展

无论标志是以自然形态还是抽象形态表现,其个性都不能失去,因为个性是标志设计的灵魂。

如图1-3所示,是北京国际马拉松赛事的标志,十分形象。其创意取材于一个人们十分熟悉的,众人冲刺红线的场景。

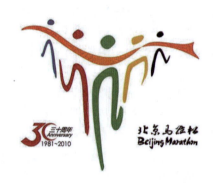

图1-3　北京马拉松标志

该标志图形直接展现了马拉松众人一起朝着终点冲刺的情景,激励人们展现勇往直前、永不止步的精神。该标志内涵丰富,造型简洁,形象直观,生动风趣,具有很强的识别性,看后能给人留下深刻的印象。如图1-4所示是福特汽车环保奖的标志,以"绿色共建,和谐家园"为主题,体现了人与自然和谐发展的环保理念。

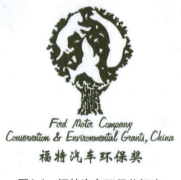

图1-4　福特汽车环保奖标志

2. 符号化

标志,简而言之是一种代表或象征事物的简化符号,因此符号化是标志的典型特征之一。符号是世界性的语言,使用符号作为视觉形象往往能起到言简意赅的作用,方便不同国家与民族的人知晓其中的含义,以达到相互交流、传递信息的目的。如图1-5所示,图案整体为中国古代圆形方孔钱币,象征银行;图案中心的"工"字和外圆所寓意的是商品流通,表明中国工商银行作为国家办理工商信贷的专业银行的特征;"工"字图案四周形成四个面和八个直角象征工商银行业务发展和在经济建设中联系的广泛性。

图1-5 中国工商银行标志

3.象征性

象征性是标志设计的主要特点之一，标志要表现的不是某种事物的个性，而是同一性。

**知识拓展**

世界许多著名商标就是成功地运用了象征化特点，使消费者只要看到熟悉的商标，就马上联想到相应的产品及其所代表的良好质量。

如图1-6所示，三星标志的设计强调柔和与简洁，将象征宇宙和世界舞台的椭圆形稍加倾斜处理，突出动态和创新的形象。而且S与G的开放部分表示内外相通，从中蕴含着与世界同呼吸、为人类社会做贡献的意志。企业标志的基本色调为使用至今的蓝色，具有延续性。蓝色是具有稳定和信任感的颜色，具有更加贴近顾客的含义，同时还象征着对社会的责任感。英文标志的设计具有通过技术革新为消费者服务的含义，此外以现代手法表现出三星作为尖端技术企业的形象。

图1-6 三星标志

中国联通的标志是以具有中国特色的传统文化为思考点，选择中国结为设计基础，并将其概括化、符号化，如图1-7所示。回环贯通的线条象征着现代通信网络，寓意在现代信息社会中联通公司的通信事业井然有序而又沟通顺畅。标志造型中的四个方形有四通八达、事事如意之意，六个圆形有路路相通、处处顺畅之意，而标志中的十个空穴则有十全十美的含义。中国联通的标志还有两个明显的上下相连的"心"，它展示着联通公司的服务宗旨：通信、通心，永远为用户着想，与用户心连心。中国结是幸福安康的象征，体现了人们追求真善美，彼此携手共进的美好愿望，因此它与联通的名称如出一辙。设计师构思非常巧妙，在传统中国结的基础上，又赋予了它现代装饰意味，从而显示出独特的魅力。

图1-7 联通标志

**4. 审美性**

审美性是标志提高魅力的重要因素。由于人的知觉有一定的负荷限度，所以它对环境的刺激具有选择的功能，即具有接受和排斥的功能。而这种选择功能又受到人的兴趣和认知时间的限制。因此，标志不仅需要有吸引人的图形，而且还应具有简练清晰的视觉效果。

1) 简洁美

标志不仅是一个符号，标志的真正意义在于以对应的方式把一个复杂的事物用简洁的形式表达出来。标志是设计中的"小作品"，但也是设计中最难的。它具有以小见大、以少胜多、以一当十的选择性特点。

> **知识拓展**
>
> 标志设计通过文字、图形巧妙组合创造出一形多义的形态，比其他设计要求更集中、更强烈、更具有代表性。突出的表现在于设计概括的形象化，以单纯、简洁、鲜明为特征，令人一目了然。

如图1-8所示的英菲尼迪的椭圆形标志表现的是一条无限延伸的道路，简洁单纯。椭圆曲线代表无限扩张之意，也象征着"全世界"；两条直线代表通往巅峰的道路，象征无尽的发展。英菲尼迪的标志和名称象征着英菲尼迪人的一种永无止境的追求，那就是创造有全球竞争力的真正的豪华车用户体验和最高的客户满意度。

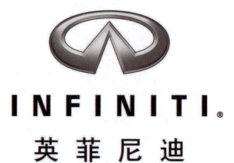

图1-8 英菲尼迪汽车的标志

2) 造型美

标志设计要在细小范围中反映具体的艺术特征，给人以美好、动人的形象，标志必须具有和谐、悦目的形象。

> **知识拓展**
>
> 图形是构成标志的重要组成部分，也是设计中不可忽视的，是标志最后成败的关键。所谓图形美，并不单是外在的美，还应有意象的内在美。从设计构思到组织形式、善于运用构成法则的运动变化，发挥单纯的和谐美。

图形美并不像一般图案那样用添枝加叶的填充式手法，而是巧妙利用结构的简化、形象的净化，强调强化和精简的艺术处理，产生一种特有的标志造型美。如图1-9所示为北京奥运会的会徽标志，设计师用像一个人的"京"字为主体，使结构设计简化，这样的姿势动作正符合运动的形象，体现了"舞动的北京"的寓意。在这个标志中红色被演绎得格外强烈，激情被张扬得格外奔放。红色是太阳的颜色，是圣火的颜色，红色代表着生命和新的开始，是中国对世界的祝福和热情。张开的双臂是中国在敞开胸怀，欢迎世界各国和各地区的人们来北京参加奥林匹克运动会。

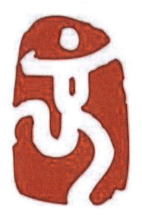

图1-9　2008年北京奥运会会徽标志

3) 综合美

标志通过完整的形象表现出来，而形象则是构成图形美的重要条件。标志的艺术形象可以概括为两个组成部分：由想象、意境等组合成意味深长的意象美；由变化、运动等组合成组织结构的形式美。前者以意象的内容为基础，后者以形象的构成为规律，两者不可缺一，否则就不能成为一个好标志，也谈不上图形美。如果缺乏前者，就没有诗意般的境界，不能令人悠然神往；如果缺乏后者，就没有条理化的组织秩序，不能引人入胜。毫无疑问，意象美是内在的，提供了普遍的现实意义；形式美则是外在的，提供了形式感的具体特征。

国际电影公司光线传媒的标志如图1-10所示。该标志以电影打板的变形图为主体，边缘是带齿的胶卷图形；蓝、黑色彩搭配，营造出电影院里的气氛，将电影这一信息形象地传达了出来。

图1-10　光线传媒标志

如图1-11所示为爱美轩摄影工作室的仿真风格的标志，采用了黑白手法，描绘了一幅摄影的姿态，双手取景，中间像是镜头又像是眼睛，诠释"摄影"。

图1-11　爱美轩摄影工作室标志

### 1.1.3　标志的价值

信息时代的到来，使商业经济的竞争日趋激烈。标志作为企业终极市场的形象代表，它所呈现出的价值，随着信息时代的竞争与发展而与日俱增。

标志形象已超越了传统意义上的标记、名称的概念，不仅仅是单纯的商品形象符号。特别是在讲求品牌效应的今天，时代又赋予了它新的内涵，它代表企业形象、质量和服务水平，是企业文化与理念的载体，同时还代表一种消费和个性化的价值观。

驰名的标志形象已成为人们心中精神文明的象征和个人价值的体现。同时，标志品牌形象价值的树立能为企业创造巨额的无形资产，如图1-12、图1-13所示。

图1-12　阿迪达斯标志

图1-13　麦当劳标志

1. 精神文化价值

精神文化是标志形象价值中所反映出来的关键因素，也是它的核心要素。只有准确地传达出符合精神文化需要的商品，才会让消费者动心，企业才有获胜于市场竞争的优势。在信息压力和经济竞争激烈的今天，社会需要人文情怀，大众更需要一份关爱，企业只有掌握了消费心理和行为特点，才能占领市场。尤其是在琳琅满目的商品市场，认牌购物是现代消费者的消费特点。标志形象是企业培育优势的品牌文化外延的重要视觉符号，是品牌文化的形象终极点。因而现代企业标志开始追求表现文化观念的设计特征，提升标志的精神文化价值，将人文因素与精神，蕴含在标志设计作品理念中，让人们透过标志的品牌形象在倍感亲切的情绪影响中，感悟到企业与人的亲和力。尤其是那些驰名的标志形象，均能成功地述说出企业的属性内涵、传达出企业文化理念。

> **知识拓展**
>
> 通过标志形象视觉语言的象征性、寓意性，来与人们的思维产生互动、互融效果，表现出它们的精神文化价值。

如图1-14所示的"星巴克"品牌标志是一个貌似美人鱼的双尾海神形象，该标志传达出原始与现代的双重含义。"星巴克"的品牌标志经过4次主要变动，显得一次比一次简洁，符合了时代的进步意义和现代的审美变化。"星巴克"品牌标志的这个优美的"绿色美人鱼"已经与"麦当劳"的金黄色M字型等一起成为美国文化的象征，并深深地烙印在消费者的脑海里。

图1-14　星巴克标志

如图1-15所示为奥运五环标志，五个环分别代表着五大洲。奥运五环是一个整体，五色代表的是世界五大洲不同肤色的人民，亚洲是黄色的，非洲是黑色的，欧洲是蓝色的，美洲是红色的，大洋洲是绿色的。五环连在一起代表着五大洲的人们能够友好相处。

图1-15 奥运五环的标志

所以说，标志品牌形象的人文化表现，延伸出一个国家、民族的视觉真情，代表着企业积极的文化理念。标志形象是精神文化价值的特质反映，它赋予了企业新的生命内涵，创造了企业新的活力，为企业树立了良好的品牌形象，使企业的社会利益得到体现与促进。

2. 品牌形象价值

现代商业竞争，是品牌的竞争。一种品牌，就是一副面孔，就是一种形象，就是一种文化。品牌呈现在社会大众面前最直观的是式样、包装、标志与名称。世界品牌从内涵来看已不是名称与标志的形态，而是优质的产品和服务。从外延来看，世界名牌是由独特的名称和新颖的标志组成，因此标志设计对于世界品牌的形成、发展、繁衍、扩散有着重要的作用。市场调查机构的结论表明，品牌的名称与标志会百分之百地影响销售，促进消费者购买欲的增长。可以说，标志品牌形象在为企业创造无限商机的同时，也为企业创造和培植了品牌形象的价值。如图1-16所示为丰田汽车标志，具有很高的品牌价值。

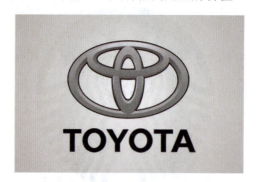

图1-16 丰田汽车标志

**知识拓展**

正因为标志在品牌的创造中有如此重要的作用，所以世界上许多品牌企业都十分重视标志的设计，不惜花重金聘请著名的专业设计公司设计企业或产品标志。享誉世界的名牌如富士胶卷、七喜汽水、日产汽车等几十个企业和品牌的标志都是由美国世界级的朗涛设计公司设计的。

## 3. 无形资产价值

企业的资产有两种：一种是有形资产，一种是无形资产。有形资产包括机器、厂房、运输工具及其他设备。无形资产包括专利权、商标权、著作权、服务标记和经营信誉等不具备物质实体的资产。世界上一些名牌企业，无形资产的价值远远高于企业的有形资产价值和年销售额。无形资产创造的利润远远高于一般生产资料、生产条件所能创造的利润。标志形象虽然不是产品，不能直接产生购销交易的过程，但在现代经济、特别是信息产业迅速发展的年代里，标志形象价值魅力能有效提升和树立企业在社会公众心目中的印象。

> **知识拓展**
>
> 强大的品牌标志形象资产，不但能够顺利地打开产品的销售渠道、促进销售，维持产品较高的利润率，还能够全面提升企业的综合竞争力。

据国际经济学者的评估，在国际上最强势的品牌标志形象，像"可口可乐"品牌价值达673.9亿美元，微软品牌价值达613.7亿美元，"麦当劳"品牌价值达250.0亿美元，超过了他们全部有形资产之总和。如表1-1所示是全球著名品牌咨询公司Interbrand公布的"2014年全球企业品牌价值排行榜"。其中，"苹果"品牌价值1188.63亿美元名列榜首，"谷歌"以1074.39亿美元名列第二，"可口可乐"以815.63亿美元名列第三。第四至第十名的品牌依次为IBM、微软、通用电气、三星、丰田、麦当劳和梅赛德斯奔驰。

表1-1　2014年度世界最有价值品牌排名

| 名　　次 | 品牌名称 | 国家/地区 | 品牌价值(亿美元) |
|---|---|---|---|
| 1 | 苹果 | 美国 | 1188.63 |
| 2 | 谷歌 | 美国 | 1074.39 |
| 3 | 可口可乐 | 美国 | 815.63 |
| 4 | IBM | 美国 | 722.44 |
| 5 | 微软 | 美国 | 611.54 |
| 6 | 通用电气(美国) | 美国 | 454.80 |
| 7 | 三星 | 韩国 | 454.62 |
| 8 | 丰田 | 日本 | 423.92 |
| 9 | 麦当劳 | 美国 | 422.54 |
| 10 | 奔驰 | 德国 | 343.38 |

由此可见，品牌标志形象在企业资产中的重要性。可以说，一个享有美誉或具有良好形象的品牌标志实际上就是企业的一份巨大的无形资产，它在现代市场经济中，已越来越显出其重要的地位和巨大的经济价值。

[案例1]

## "宝马汽车"案例赏析

宝马德文名字中间的单词是发动机(Motoren),宝马长期以来以"运动的公司"(The Mobility Company)作为自己的口号。飞机发动机、摩托车、汽车、运动型多功能车构筑了宝马的历史,这个口号也揭示了宝马的品牌基因,几十年来宝马一直把追求运动时的乐趣作为自己的目标。

**分析:**

如图1-17所示,宝马标志中间的蓝白相间图案代表蓝天、白云和旋转不停的螺旋桨,喻示宝马公司渊源悠久的历史,象征该公司过去在航空发动机技术方面的领先地位,又象征公司一贯宗旨和目标,具有很强的品牌识别力。

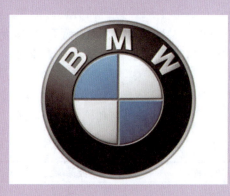

图1-17 宝马汽车标志

(资料来源:中金在线.http://auto.cnfol.com/)

## 1.2 标志的功能与分类

### 1.2.1 标志的功能

在科学技术飞速发展的今天,印刷、摄影、设计和图像传递的作用越来越重要,这种非语言的发展具有了和语言传递相抗衡的竞争力量。标志,是其中一种独特的传送方式。标志的价值超越了产品自身,更多代表的是信誉价值。因各类标志在应用范围上的不同,功能也不完全相同。

**1. 区别功能**

标志作为一种视觉识别符号,能够有效区别各类品牌给消费者的印象,能够表达出个性特征,使某种标志从众多同类产品的标志中被区别出来。标志的设计题材丰富,表现形式多种多样,自然及客观生活中的各种事物、符号及色彩等设计素材都可以构成具有明确内涵的

个性化标志。但无论如何，标志的表现必须简明、易知、易于识别，只有这样才能使观者一目了然地了解到标志所具备的真正含义。如图1-18可口可乐标志中鲜艳的红色色彩，独特的字体，流动的曲线线条，使它从众多的饮料中脱颖而出。

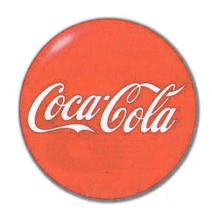

图1-18　可口可乐标志

2. 宣传功能

企业的产品一旦以其优异的质量和独到的功效取得了消费者的信任与好评，就成了名牌产品，之后消费者就会按照他们记住的标志进行有选择的认牌购货。这样，标志就在企业与消费者之间建立了信任感和亲近感，发挥了独特的广告作用。企业也可以通过这种关系，了解企业产品在市场上的信誉与评价，从而不断提高产品质量，修正产品策略，以便更好地适应目标市场消费者的需求。

如图1-19所示是百事可乐的标志，其雄健粗壮的字体与长方块面状几何形成统一和谐整体，圆形给人流动感，"百事蓝"配以红色辅助色，对比强烈，给人自信与力量。在商品交换过程中，标志好似一个无声的宣传员，它通过自己独特的名称，优美的图形，鲜明的色彩，代表着企业的信誉，象征着特定产品的质量与特色，吸引着消费者，刺激着他们的购买欲望。

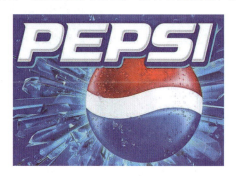

图1-19　百事可乐标志

3. 装饰功能

标志作为企业、团体产品的象征，同时也是一种艺术的表现形式。如果标志设计得独特新颖、简洁明快、图形优美，就会具有很大的艺术感染力，引发人们对企业、团体和产品

的好感,从而提升产品的身份及企业和团体的形象气质,使企业和产品的影响力就会迅速扩大。好的标志放在产品包装上不但能装饰画面,也起到画龙点睛的作用,使消费者看清商标,可放心购买。如图1-20所示是纽巴伦的标志,它设计理念有着非同一般的构思,其中包含个性的存在和热情的奔放。N是一个自然数,大自然的美绝对不只是表面的色彩与线条,是一种无穷的生命与力量的展现。人们以个体的方式存在于自然,扮演着各式各样的角色。尊重和鼓励每种个性的存在,包容的宽厚的品牌文化,使每个人都能在其中找到自己所属的部分,或热情奔放,或成熟内敛,既展现了成熟思想的魅力,又展示了青春运动的本能。

图1-20　纽巴伦鞋业标志

4. 交流功能

在国际贸易交往中,一个没有品牌商标的商品是无法进入国际市场的,即使能进入国际市场,由于没有商标,也难以在市场上占据一定的位置,树立品牌的信誉,更得不到法律的有力保护。例如我国出口到日本的"英雄"金笔,被日本某商人抢先注册后便失去市场,如图1-21、图1-22所示。因为这位日本商人要求经营"英雄"金笔的其他日本商社,每进口一支"英雄"金笔必须向他缴纳40日元的费用,经销商的利益由此受到损害,他们再也不敢销售"英雄"金笔了。随着对外开放,随着市场经济的进一步推进,我国对外经济交流将会不断扩大,出口的商品也会越来越多,正确使用标志和在国外及时申请办理商标注册,将有助于提高我国商品在国际市场的地位。

图1-21　"英雄"商标　　　　　　　图1-22　"英雄"钢笔

**知识拓展**

正确合理地使用标志,适时、及时地在国内外申请办理标志注册,将会对产品的流通与企业间的合作带来方便。相反,没有注册的标志,就等于没有信誉与法律的保证,也就不可能存在交流与合作,更不可能有发展。

5.引导功能

公共服务方面的标志具有指导行为的功能,尤其是它在安全重要性方面具有举足轻重的作用。在交通、建筑、生产部门,清晰的标志可以有效地"保护"不熟悉环境者的安全,例如注意防火、紧急出口、防滑、急转弯等警示性标志,这些公共标志对于文字识别能力较弱的人群来讲,具有比文字更直接的意义,如图1-23、图1-24所示。

图1-23 路牌标志1

图1-24 路牌标志2

## 1.2.2 标志的类型

标志的类型可以从不同的角度来划分,这里我们以标志在应用过程中涉及的领域、行业、范围进行划分。

1.国家政府机构标志

国家政府机构在国际社会交往中充分体现了国家的整体形象,如国旗、国徽、党旗、党徽、市徽等形象的设计,反映出国家、城市的精神面貌,文化底蕴和文明程度。此类标志设计具有象征性、地域性和持久性的特征。它使人们树立某种理念意识,并庄重表示某些行为特征和气势氛围,成为具有特殊内涵的徽标形象,如图1-25、图1-26所示。

图1-25 澳门特别行政区标志

图1-26 中国国徽

随着世界各国在政治、经济和文化领域的交流愈加密切,国际组织机构在国际交往和公务活动中的地位愈加重要,树立国际组织机构在世界范围内的国际形象的任务愈发重大。国际组织机构则体现了大同、博爱、公益的思想内涵。国际性、领导性与权威性也是此类标志表现的重点,如图1-27所示是联合国会徽。

图1-27 联合国会徽

2. 公共标志

公共标志是指用于公共场所、交通、建筑、环境中的指示系统符号。它是人类文明与现代化城市建设和发展的象征。其特点是在公共场所运用标志形象，加以规范化表现，让大众识别并起引导作用，从而提高信息服务的功能，如图1-28所示。

公共标志按其功能可分为以下几种。

(1) 交通系统标志：交通指示灯、交通指示牌、路名指示牌、导游牌等，如图1-29、图1-30所示。

图1-28 公共标志　　　　图1-29 交通指示牌　　　　图1-30 交通指示牌

(2) 场馆系统标志：运动会系统标志、大楼系统标志、展览会系统标志等，如图1-31所示。

图1-31 场馆系统标志

(3) 其他标志：安全标志、质量标志、产品的使用标志、操作标志、储运标志、等级标志等，如图1-32、图1-33所示。

图1-32　质量安全标志

图1-33　操作标识

(4) 商标。商标是商品的标记，是一个企业的象征符号，在企业识别系统的视觉设计中，应用最广泛，出现频率最高。商标是企业或商品的文字名称、图案记号或两者相结合的一种设计，用以象征企业或商品的特性，如图1-34、图1-35所示。

图1-34　红牛标志

图1-35　伊利标志

**知识拓展**

商标是品牌形象中的视觉核心，并广泛应用于商业领域，成为具有商用价值的标志。商标是企业的无形资产，是企业形象、商品质量和信誉的保证。同时，又是企业走向市场参与竞争的有力武器。

(5) 文化标志。文化标志是指能够体现历史、文学、艺术、音乐、体育、科学等文化内涵的标志。文化标志的设计从创意上讲，应该是在传统的基础上进行创新，借助地名、人物、传统的颜色，以文化的形式组合在一起，从创意上体现文化的优越感、创造性；从造型上看，以传统图形为基础结合时代气息使造型合乎现代设计；从内涵上看，设计除了表现浓郁的传统文化气息以外，内涵还要有深意，体现出一定的思想性，如图1-36所示。

(6) 个人标志。个人标志是表现个人品牌的重要图形符号。个人标志具有独特性、活泼性、象征性的特点。个人标志的用途十分广泛，包括名片和个人小册子等。个人标志可以是经过特别设计的签名，或者是经过成熟考虑的图案标志。正确使用图形能够增加个人标志的表现力和持久力。在为个人标志选择颜色的时候，应将颜色的情感意义考虑进去，以获得预

期的感情反馈,如图1-37所示是中国王志纲策划工作室的标志。

图1-36　文化标志

图1-37　王志纲策划工作室的标志

[案例2]

## "蒙牛公司标志"案例赏析

内蒙古蒙牛乳业股份有限公司成立于1999年初,总部设在和林格尔县,拥有总资产超过80亿元,职工近3万人,乳制品年成产能力达500万吨。蒙牛把牛奶品牌的建立归结为三要素:品质、品位、品行。

**分析:**

如图1-38所示,蒙牛标志以厚实飘逸的一抹横笔,象征内蒙古广袤肥沃的土地,独特的区域优势表明企业的发展条件尽得天时、地利。弯角坚挺如峰,表明牛的坚韧、勤劳,象征积极向上、稳健、奋进的企业理念,并喻义企业产品是清真食品。整个标志由白色、绿色构成,突出追求天然、远离污染的主题。

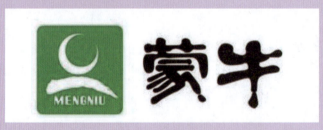

图1-38　蒙牛标志

(资料来源:百度百科. http://baike.baidu.com/)

## 1.3 标志的起源与发展

### 1.3.1 标志的起源

标志和文字同出一源,是由原始的符契、图腾发展而来。上古时,人类以狩猎、捕鱼为生,以野果为食,以草叶兽皮为衣,以木石为器,有语言而无文字。无文字的民族常用各种物件做成符号以帮助记忆,这便是"记号"。随着火的发现和利用,人类开始刀耕火种,社会生产向前飞跃了一步,由结绳记事发展到刻画简单的图形符号记事,象形文字也孕育形成。

上古的人们无法解释大自然的各种现象,如雷、电、火、风、洪水等的巨大威力,无法抗拒生老病死,他们崇拜自然、崇拜上天、崇拜万物带来温暖与生命的太阳。因而在他们的想象中出现了一种极其神秘、崇高、不可侵犯的并主宰一切的神灵。人们把各种现象神秘化与神灵化,用图形符号记录下来,或做成一种原始的护身符,或刻画在岩壁上,或做成某种崇拜祭奠性的实物,对它顶礼膜拜。随后发展成为某一氏族的标记,把它刻画在自己部族的生产工具、财产或陶罐之类的初级原始产品上,作为一种部族所有权的标志和装饰图案,这就是"图腾"——原始的标志。如图1-39所示是原始社会彩陶上的人面鱼纹,如图1-40所示是大汶口文化(公元前4500到公元前2500年)陶尊上的图画文字。

也就是说,人类最原始的具有标志作用的图形是图腾。图腾作为部落所信奉和崇拜之物,通常被雕刻在器物上,主要用以区别和标识群居部落。

这种部落图腾后又不断地演变成为城堡标记、家族标记,正如欧洲早期的大家族或王室多利用各种特殊的纹章图案,代表该家族特有的精神和传统。

图1-39　原始社会彩陶

图1-40　大汶口文化陶尊上的图画文字

### 1.3.2 中国标志的发展

**1. 秦汉时期的标志**

秦汉的考古出土中都有关于印章、封泥(将货物捆好,在绳子上用泥固后,按上的印章,正如后来出土的火漆、蜡封)的记载与文物。这些印章、印记一般采用文字标明权力所有者、生产者的姓氏或产地等内容。如图1-41所示,洛庄汉墓出土的"封泥",上面刻有"吕大官印""吕内史印"字样;还有战国(公元前475至公元前221年)时期的陶器上也有印记。可以说,这些图腾、印章和印记可以说是我国标志最早的表现形式。

图1-41 洛庄汉墓出土的"封泥"

汉代随着生产力的逐渐提高，产生了不同生产者制造同一类产品的现象。不同的生产者，在产品上面绘制文符，用以区别于其他同类产品，宣传、推广自己生产或加工的产品。

如在东汉中期出现了许多大豪强的私营作坊，生产铜镜或铜器，产品遍销全国，较为著名的有董氏和严氏，他们传世的许多铜器上面都铸有明显的标志。再如汉代古荥冶铁遗址出土的河一铁铲上的"河一"商标，即是一种以盈利和区别于其他冶铁作坊为目的的特殊商标标记。

2. 唐宋时期的标志

到唐宋时期，在瓷器、漆器、铜镜等产品上除标有印记、姓氏、产地外，还出现了宣传标语。如唐代一种"太白遗风"的酒名，就有意识地加入了诗仙李白的风范，以更好地实现宣传作用和艺术特征。再如瓷器中"郑家小口天下第一"(小口即茶壶)的字样，铜镜有"湖州真石家念二叔照子"等具有宣传字样的标志。在"石家"前面加上"真"或"真正"字样，以表明自己产品的真实性。如图1-42所示为唐代的铜镜。

图1-42 唐代铜镜

到了宋代，商业类图文并茂的标志已经出现，如图1-43所示。山东济南功夫细针的刘家针铺标志，针铺就是以"白兔"作为商品的商标。商标的主体是一个持药杵的"白兔"商标图形，图形两侧印有"认门前白兔儿为记"的说明，上面印有"济南刘家功夫针铺"名称，下面有"收买上等钢条，造功夫细针，不误宅院使用，客转与贩，有加饶，请记白"的广告用语。该标志是我国使用较早、设计完整、印刷在包装纸上的商标，标志着我国商标的进一步发展。

图1-43 宋代商标

### 3．中国近代的标志

我国的商标注册始于1904年，这是帝国主义的不平等条约强加给我们的。在1902年，中英续订商约第七款载明中国政府"设立牌号注册局所"。1903年，中美商约第九款载明"中国政府允示禁冒用"等规定。当时清政府颁布的《商标试办章程》，不仅是由总务司赫德(Robert Hart 1835—1911年，英国人)代拟的，而且还是在外国人控制下的海关执行的。该章程的第十二条还载明领事裁判权的规定，这都反映了清政府丧权辱国的商标政策。此后，北洋军阀政府和国民党政府，也曾设有商标管理机构，颁布过商标法令，但在客观上还是以外国商标占主导地位。

最初出现在洋商标上的图案，主要是炫耀侵略者的形象图案。例如当时英商英美烟草公司出品的"强盗牌"香烟(原先用英文PIRATE)，"五卅惨案"后，慑于中国人民的反帝情绪，改为中文"老刀牌"，但图形仍然是反映着帝国主义者的海盗自画像，如图1-44所示。又如图1-45所示的日本的"仁丹"商标，行销全国，到处张贴广告，为我国人民所厌恶。当时的一些洋商标，为了霸占市场、推销洋货，还以我国传统纹样和戏曲、神话为题材。

常见的有龙、凤、麒麟、狮子、牛郎织女、鹊桥会、八仙过海和五子夺魁等，来迎合中国人的口味。

 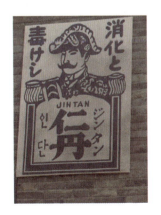

图1-44 帝国主义者的海盗自画像　　图1-45 日本的"仁丹"商标

这时期的我国民族资本工商业的商标,也有爱国思想的一方面,这是半封建、半殖民地的政治经济的反映。从五四运动时期来看,曾经出现过一批比较好的反映时代精神的反帝内容的商标。例如在"提倡国货"的号召下,以"雪耻"、"警钟"为牌名,以民族英雄和爱国故事为形象,鼓励人民反对侵略。比较有代表性的"抵羊牌"毛线商标和"钟"牌毛巾被单商标。前者以"抵羊"的谐音和寓意,有"抵制洋货"和斗争抵抗之意,如图1-46所示。后者用出类拔萃的"萃众"两字组成钟形,象征着"警钟"的含义,如图1-47所示。这种设计思想在当时起到了积极的影响和作用。

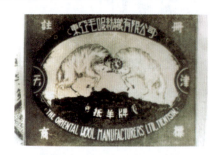

图1-46 "抵羊牌"毛线商标

图1-47 "钟"牌毛巾被单商标

中华人民共和国成立后,百花齐放,推陈出新,我国商标注册有了突破性的发展。商标不仅仅是用于区别不同商品的标记,而且开始向国际化发展,如中国铁路标志、"永久"牌自行车的标志等。

如图1-48所示,中国铁路标志以"工"为原形设计,"工"代表了"工人"与"人工"两层含义。"工人"是中国走社会主义国家路线的一类代表,他们属于铁路行业的劳动阶层,也是国家的主人。"人工"代表着广大铁路工人与中国人民勇于奋斗,不畏艰难险阻,誓与"天公"一比高的豪迈之气,歌颂了"人"改造自然的力量和精神。中国铁路独一无二的标志以及所表现出来的含义,成为它一直延续至今天的原因。

如图1-49所示是上海"永久"牌自行车的标志,始建于1940年,到新中国成立,再到今天,一直都沿用此标志。在百花齐放的标志世界里,这家自行车厂始终如一地保持着高要求、高品质生产制造产品,让"永久"牌自行车如同标志的词意一样,永远持续走下去。

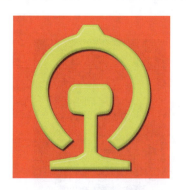

图1-48 中国铁路标志

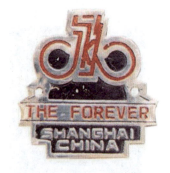

图1-49 "永久"标志

1982年8月,第五届全国人大常委会第二十四次会议通过了《中华人民共和国商标法》。1983年3月10日国务院发布施行了《商标法实施细则》。1988年11月,我国正式采用

《商标注册用商品和服务国际分类》和《商标图形要素国际分类》，1989年又正式加入《商标国际注册马德里协定》，自此中国就成了商标权多边国际保护大家庭中的一员，中国商标也走上了健康发展的道路。

### 1.3.3　国外标志的发展

**1. 西方古代和中世纪的标志**

世界各地都经历过漫长的原始社会时期，而陶器是当时普遍存在的一种艺术形式。在古希腊、古埃墓穴中就发现刻有标志的器皿及绘有打着烙印标志家畜的墓石。

> **知识拓展**
>
> 公元前4-5世纪，地中海沿岸贸易兴盛，标志被广泛运用。

在古罗马及巴基斯坦文明鼎盛时期，已经大量使用早期的商标。这些在古代建筑和陶器、青铜器上都曾发现刻有早期的标志符号，如新月、车轮、葡萄叶、橄榄枝以及类似的简单图案，如图1-50所示为印第安史前符号，图1-51所示为苏美尔文化彩陶盆上的纹样。

图1-50　印第安史前符号　　　　图1-51　苏美尔文化彩陶盆上的纹样

12世纪中叶，欧洲骑士的纹章是区分被厚重铠甲包裹的骑士身份的主要手段。随着时间的推移，纹章被规范为系统的图案色彩标识和世袭标志，表明其血统及在家族中的位置，它已经形成并建立了一套设计的规范。如今，我们还能在某些设计中看到盾形、甲胄等纹章的痕迹，如图1-52所示。

图1-52　欧洲骑士的纹章

13世纪欧洲盛行一种商人卡片是标志的早期形式。印在高质量的纸上，尺寸规格各色各样，大的可以作为广告或传单。

早期的卡片用木刻版印刷，18世纪时艺术家通过铜版使图形和文字整体化了。这类商人卡片图形许多模仿早期的店铺招牌，指明了商品质量或业务范围，简洁地说明问题。如图1-53所示是10世纪美国海军标志，如图1-54所示是中世纪的印刷商个人标志，标记图形元素丰富，其盾形中的靴子是印刷商姓名的双关语。

图1-53　威廉·卡尔斯登标志

图1-54　中世纪的印刷商个人标志

随着欧洲的经济渐趋发达，各种行会组织逐渐壮大起来，于是产生了各种不同的行会标志。行会标志除了表示对应负责任的承诺以及所用材料和工艺水平外，还赋予抑制劣等产品和非法销售的义务。行会标志由于在欧洲标志发展过程中起到过继承和延续的重要作用，因此被认为是欧洲标志发展的基础。如图1-55所示是1428年意大利米兰铁锚水印图案。

图1-55　意大利米兰铁锚水印图案

2. 西方近现代标志

15世纪末至16世纪初期是德国和法国文艺复兴的全盛时期。随着德国印刷业的快速发展，出现了印刷所的标志，如图1-56所示是1500年德国某出版社印刷公司标志。随着18～19世纪欧洲各国之间的商业贸易往来，出现了邮政与商业标志、航海与商业标志等。

图1-56　德国某出版社印刷公司标志

到了19世纪末期,商标成了争夺市场的一种有力工具,利用出口商品的商标,扶持本国的工业和经济的发展,借以压迫弱小国家的民族经济。

由于相互竞争、掠夺,在标志的艺术形式上力求新颖美观,同时由于各国的历史文化背景、社会生活和民族特性的不同,便形成了不同民族风格特点的标志形式。

德国标志倾向直线几何形,显示静穆苍劲、浑厚庄重之风,在规律化中表现工整均齐,具有理智、严肃的感觉。如图1-57所示为德国商业银行标志,设计师运用了简洁、理性的三角形内框,庄重严肃,又像是可循环的标志隐喻银行职能。如图1-58所示为德国足协标志,德国足协绿色标志上的图案是德国足协的缩写DFB三个字母 (Deutscher Fussball-Bund)连在一起的变形,用直线几何形的形式,更加体现了民族风格特点。

图1-57　德意商业银行标志　　　　　　图1-58　德国足协标志

法国标志倾向运动多变,有活泼轻快、自然奔放之意,在不规则中求均齐平衡,含有生动多姿的浪漫色彩。如图1-59所示是AirCaraïbes法属加勒比航空公司标识,它采用更加鲜艳明亮的颜色,同时推出一次配套的航空制服;名称Air Caraïbes从一个单词变成一个单词AirCaraïbes,但仍采用两种颜色加以区分,传达该航空品牌的个性。

日本的标志设计虽然在最初是追寻德国的设计风格,但随着日本设计界在力求保持自己东方特色方面的不断努力,已彰显出其民族简洁、小巧、经济的设计特色。如图1-60所示是日本日联银行股份有限公司的标志,表现了日本设计的极简主义设计特点。

标志与企业形象设计

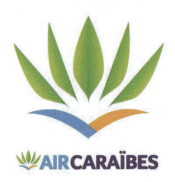
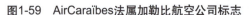

图1-59　AirCaraïbes法属加勒比航空公司标志

图1-60　日本UFJ银行标志

[案例3]

## "中国银行标志"案例赏析

中国银行（全称：中国银行股份有限公司），是中国五大国有商业银行之一。中国银行作为中国国际化和多元化程度最高的银行，在中国的内地、香港、澳门、台湾及37个国家为客户提供全面的金融服务。世界品牌实验室发布2014年"中国500最具价值品牌"排名结果，中国银行以1737.26亿元品牌价值排名第7位。

**分析：**

如图1-61所示，中国银行采用了中国古钱与"中"字为基本形，古钱图形是圆形的框线设计，中间方孔，上下加垂直线，成为"中"字形状，寓意天方地圆，经济为本，给人的感觉是简洁、稳重、易识别，寓意深刻，颇具中国风格。"中"字代表中国，外圆表明中国银行是面向全球的国际性大银行。

图1-61　中国银行标志

（资料来源：百度百科. http://baike.baidu.com/）

## 1.4 综合案例：肯德基标志

肯德基是美国跨国连锁餐厅，同时也是世界第二大速食及最大炸鸡连锁企业，由哈兰德•桑德斯上校于1939年在肯塔基州路易斯维尔创建。其主要出售炸鸡等快餐食品，经营理念是不断推出新的产品，或将以往销售产品重新包装，针对人们尝鲜的心态，从而获得利润。肯德基现隶属于百胜餐饮集团，并与百事可乐结成了战略联盟，固定销售百事公司提供的碳酸饮料（部分国家例外，如韩国、日本销售可口可乐）。截至2012年底共有约17,000家门店。截至2014年5月底，肯德基已在超过950个城市和乡镇开设了超过4600家连锁餐厅，遍布中国，是中国目前规模最大、发展最快的快餐连锁企业。未来，肯德基将以每年不少于500家的数量扩张，在深入一、二、三线城市的同时，四、五线城市和乡镇都有着更广阔的空间。这意味着，今后乡镇市场将成为肯德基的拓展重点之一。

**分析：**

肯德基的标记KFC是英文Kentucky Fried Chicken（肯德基炸鸡）的缩写，它已在全球范围内成为有口皆碑的著名品牌，如图1-62所示。

如图1-63所示，在世界的各个角落，在中国的每个城市，我们都会常常看到一个老人的笑脸，花白的胡须，白色的西装，黑色的眼睛，永远都是这个打扮，这个笑容，恐怕是世界上最著名的笑容了。这个和蔼可亲的老人就是著名快餐连锁店"肯德基"的招牌和标志——哈兰德•桑德斯上校，当然也是这个著名品牌的创建者。从最初的街边小店，到今天的食品帝国，桑德斯走过的是一条崎岖不平的创业之路。

图1-62　肯德基标志1

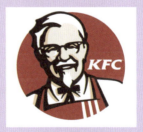
图1-63　肯德基标志2

（资料来源：百度百科.http://baike.baidu.com/）

**本章小结**

标志是一种符号，它能让人们记住所代表的公司或品牌。这是一种最简洁、最直接的认识品牌的方式。本章主要讲解了标志的相关知识，包括标志的定义、标志的特点、意义、标

志的起源和发展等内容。

 教学检测

一、填空题

1. 标志，英文为Logo，是一种_____，它以精练的形象向人们表达一定的含义，通过创造典型性的符号特征，传达特定的信息。

2. _____在现代社会中被作为视觉信息传达的核心元素，代表着企业形象的优劣、品牌质量的高低。

3. 标志的形象必须醒目而富有_____。这就要求其特征_____、_____、_____。

二、选择题

1. 德国设计的特点是_____。
   A. 理智 严肃　　　　　　　　B. 活泼轻快，自然奔放
   C. 简洁、小巧、经济　　　　　D. 静穆苍劲、浑厚庄重

2. 标志的功能有_____。
   A. 区别功能　　　　　　　　　B. 宣传功能
   C. 装饰功能　　　　　　　　　D. 交流功能

三、问答题

1. 简述标志的特点与意义。
2. 简述标志的发展历程。
3. 简述标志的功能。

# 第 2 章

**标志设计的原则**

## 学习目标

- 掌握标志设计的原则。
- 了解各个原则的具体应用。

## 技能要点

标志醒目　标志吸引人　标志具有审美性

### 案例导入

#### 新浪微博标志

　　标志不在于烦琐，关键在于好认、好记、好识别。通过巧妙的构思和技法，将标志的寓意与优美的形式有机结合，利用结构的简化、形象的净化、强调、强化和精简的艺术处理，给人以较强的视觉冲击力，并把握一个"美"的原则，使符号的形式符合人类对美的共同感知。所以我们说用最精炼的图形作为视觉语言，达到以少胜多，以一当十的目的，这是标志设计的首要原则。因为消费者在购买商品时注意力集中在标志上的时间是瞬间的，因此要求标志的可读性要强，图形要简洁大方，易认、易记、易辨，能够在"瞬间给人们留下深刻的印象，从而取得出奇制胜的效果"。就如同口才高明的人说话一样：简单扼要，有声有色，悦耳动听，为人们所理解、赏识。如图2-1所示为新浪微博标志。

**分析：**

　　如图2-1所示，新浪微博标志中鲜艳的红色刺激着我们的视觉神经，整个Logo的设计采用人的眼睛为核心元素，黑色的眼球呈现两点大小不同的高光，更有几分神似，椭圆形的内框包含黑色的眼球，更具统一性，红色爱心的图案，从视觉上更吸引人，两条橘黄色的半弧线，代表着向外传递信息的含义。

图2-1　新浪微博图标

(资料来源：爱标网. http://www.logo520.com)

## 2.1 简明易记原则

### 2.1.1 醒目

醒目是引起关注的首要条件，其目的是使设计的标志能在其所处的环境中凸显出来，从而被识别与阅读。而标志的醒目程度又因标志的主题、面对的竞争对手的标志、受众群体、传播媒介、标志所处的环境等因素的不同而受到影响。

醒目的标志应做到以下几点：①简洁的外形；②独特的表现；③强有力的色彩。

如图2-2所示为腾讯网标志，环绕QQ企鹅的三种颜色代表腾讯网在蓝色的科技基石上，为公众提供的三个创新层面。绿色，表示通过学习型创新，提供日新月异生命力蓬勃的产品；黄色，表示通过整合创新，提供温暖可亲的多元化互联网服务；红色，表示通过战略创新，倡导年轻活力，创意无限的QQ.com生活STYLE。整个标志色彩丰富，造型独特，醒目，为我们描绘出了简洁、明快、生动有趣的形象。

图2-2　腾讯网标志

如图2-3所示为运动医疗标志，运用了黑与白、实线与虚线的对比，突出了人的脊椎形象，展示出该医院的性质，那就是运动医疗的特色。图形简洁明快，一目了然，形式新颖。

图2-3　运动医疗标志

如图2-4所示为北京三影堂摄影艺术中心标志，该标志中带锯齿的正方形是艺术中心外形的概括，是整个摄影艺术中心建筑风格的缩影。运用黑白的强烈对比，给人留下了深刻的印象。

图2-4 三影堂摄影艺术中心标志

### 2.1.2 吸引人

吸引人,即吸引人的注意力,将信息接受者的视线留住。吸引力的大小,决定了阅读者对信息驻足时间的长短,也影响了信息传达的力度,以及阅读者对信息的记忆程度。

具有吸引力的标志一般具有以下几点特征:

① 有趣的图形;

② 接受者熟悉、喜闻乐见的内容;

③ 信誉度高的品牌。

如图2-5所示为育婴店标志,其设计形象生动,色彩柔和,因此获得了宝妈和孩子们的好感。标志中妈妈和宝宝的头亲密地依偎在一起,中间可爱的桃心,体现了妈妈对宝宝的爱,整体造型生动可爱,吸引人,有很强的识别性。

图2-5 育婴店标志

[案例1]

### "微软标志"案例赏析

微软公司由美国人比尔·盖茨和保罗·艾伦始创于1975年,正式组建于1981年6月。组建后,公司即为美国国际商用机器公司(IBM)设计出第一个操作系统产品MS-DOS 1.0。1986年2月,公司总部迁至美国华盛顿州西雅图东郊的雷德蒙德市。1986年3月,公司股票上市。此后,公司相继推出新版操作系统以及办公和网络软件。时至今日,微软公司已经发展成全球最大的软件公司,在个人和商用计算机软件行业居世界领先地位。

**分析：**

  微软标志最初的"视窗"标志，出现在 1985 年年底，是一个蓝色的方形被白线分成四个大小不一的方形，采用了象征科技的蓝色，简明易记，如图 2-6 所示。新标志是一块略带角度的天蓝色四边形，一个白色的十字将四边形分成四部分，看起来非常像一扇窗户。这次的标志创新实际上更像是"回归本质"。而标志的变化也和微软这个 IT 界大佬一路走来的起起伏伏紧密关联。这次返璞归真、回归本质的理念，或许能够帮助微软重拾往昔的辉煌。新的标志色彩丰富，更为时尚炫酷，适合年轻一代消费者的审美和创新的感觉，如图 2-7 所示。

图2-6　微软旧标志

图2-7　微软新标志

（资料来源：新蓝网．http://n.cztv.com/internal/）

## 2.2　信息准确原则

  标志设计在信息传递过程中，是否让观者从中得到正确的理解，并与设计者所传达的思维相一致是非常重要的。不管标志在设计上色彩多么鲜明，形式多么新颖独特，都必须准确无误地表达其内涵的意义。同时也应该符合人们的认知心理和理解能力，以免引起误导。如若图不达意，或让观者会错了意而产生歧义，就会闹笑话。

  如何让观者在第一眼就可以从标志的小小图文中看出其主题，而不像品味绘画作品那样需花费大量的时间是很重要的。

**知识拓展**

  标志设计从其实质上而言，不应该也不可能起到取代商品或其他本体的作用。虽然有时它的价值超过了本体。它其实仅是本体代言的身份。

  全国妇联会徽标志，以圆作为外廓图案，象征着女性同胞们的互帮互助以及妇联对广大

女性群众的保护之意。中间红色图案部分，神似人的抽象形态，相依相偎的感觉寓意着妇联对于女性同胞的关爱，并帮助人们在未来道路上不断前行。最出彩的地方在于中间白色部分的造型，粗看像是架起了人与人沟通的桥梁之意，细看，确是一个"女"字的造型设计。这样的点睛之笔，也恰恰意味着妇联将女性的权益放在最核心的地位，如图2-8所示。可以说，从选题到造型的创意以及色彩选择是否准确是标志设计的最关键的要点。

图2-8　全国妇联会徽标志

如图2-9所示为中国西部交响乐团标志，该图形以音符为主体，设计师创造的图形不同凡响。通过点、线、面、粗、细、曲直、形象的大小等视觉元素的组合，被转换成具有主次、强弱、节奏、韵律的听觉形象，通过图形语言很准确地表达出该标志的主题。

图2-9　中国西部交响乐团标志

[案例2]

## "'神州行'标志"案例赏析

"神州行"是中国移动推出的三大客户品牌之一，"神州行"品牌面向大众市场，包括六大产品系列。"神州行"品牌客户规模庞大，目前，客户数已占中国移动客户总数的27.6%以上，收入占比超过了17.0%，成为中国移动客户品牌体系中极其重要的一部分。

**分析：**

如图 2-10所示，标志主要由绿色和黄色构成，绿色代表神州大地，黄色象征阳光普照大地；"轻松由我"作为品牌口号，从功能和情感角度体现品牌利益点，传达出客户的生活追求，同时结合卡通形象，通过活泼、生动的设计营造出轻松、自由的氛围；

整体标志亲切、活泼,体现"神州行"给客户带来的轻松、便利的沟通感受。设计简单明了,符合标志设计的准确性原则。

图2-10　神州行标志

(资料来源：百度百科. http://baike.baidu.com/)

## 2.3　新颖独特原则

标志形象除具备易识别、易记忆和简洁准确之外,更重要的是具有区别于其他标志的鲜明个性特征。优秀的商标设计,在准确传达信息的同时,既要突出标志本身的个性,又要树立企业形象,这种个性是由标志的新颖独特决定的。新颖独特是设计师通过形象化的概括、提炼,用简洁、生动、具体的视觉形象,符合现代审美意识,蕴含丰富的艺术想象,使标志的传达意念深化。这就要求设计者应对产品全面的了解,运用所积累的经验与知识来分析具体的最能表现标志个性的特点。信息面越广,思维的原创性和独创性就越丰富,标志形象也就越具有鲜明的个性特色。

如图2-11所示,舒肤佳的肥皂的企业标志设计包含了图案与文字元素,图案在后,文字在前,前后层次分明,拉开距离。出现在前面的文字与字母为整个标志的核心部分。下方的红色字体"专业保护健康全家"更是突出了重心。蓝颜色的选择让整个标志充斥一种医院般专业与严肃的效果。整个标志构成在形式处理上十分巧妙别致,新颖独特,富于强烈的审美情绪,令人产生美好的联想。

图2-11　舒肤佳标志

标志的新颖独特性主要表现如下。

1. 构思角度的新颖独特

构思角度的新颖独特是指标志的设计通过独特的视角对事物进行挖掘，对主题特征进行独到的体现与准确的传达，最终达到新颖的视觉效果。

如图2-12所示为伦敦奥运会会徽标志，会徽以数字"2012"为主体，包含了奥林匹克五环及英文单词伦敦(London)。这一设计清晰地传达出伦敦的声音——"伦敦2012年奥运会将是所有人的奥运会、所有人的2012"。会徽象征着活力、现代与灵活，反映了一个崭新的、丰富多彩的世界，在这个世界上，人们特别是年轻人不再处于静止状态，而是用新技术和新媒体网络来工作。

图2-12 伦敦奥运会会徽

如图2-13所示为中国电信标志，释意是以中国电信英文"China Telecom"的首字母"CTC"组成，上半部分的"C"字也是一个牛角，代表了电信的未来上升的愿景。中间的"C"字是一个飞翔物的造型，寓意电信的腾飞。同时也组成了中国电信的一个生动的"中"字。标志流露出有速度的弧形结构代表着中国电信行业的特征与电信宽带的未来趋势，也符合中国传统特有的平衡的哲学思想。两个"C"也是电话的形象，标志着以地球圆形为背景，代表中国电信的国际化。整个标志显得简洁大气厚重，直截了当，识别性强，便于广泛推广。

图2-13 中国电信标志

2. 艺术手法的新颖独特

艺术手法的新颖独特主要体现在标志的形式、色彩、表现技法等方面，如图2-14所示为中国建设银行标志，该标志是古铜钱为基础的内方外圆图形，有着明确的银行属性，着重体现建设银行的"方圆"特性。方，代表着严格、规范、认真；圆，象征着饱满、亲和、融通。

图形右上角重叠立体的效果,代表着"中国"与"建筑"英文缩写,两个C字母的重叠,寓意积累,象征建设银行在资金的积累过程中发展壮大,为中国经济建设提供服务。

图形突破了封闭的圆形,象征古老文化与现代经营观念的融会贯通,寓意中国建设银行在全新的现代经济建设中,植根中国,面向世界。标准色为海蓝色,象征理性、包容、祥和、稳定,寓意中国建设银行像大海一样吸纳各方人才和资金。

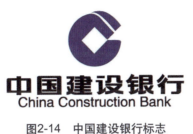

图2-14　中国建设银行标志

[案例3]

## "别克汽车标志"案例赏析

别克(Buick),是由美国通用汽车公司在美国、加拿大和中国创立的一个品牌。它在北美、中国、独联体国家以及中东都有销售。别克旗下包括众多知名车型:凯越、英朗、君威、君越、雷昂达、昂科雷、昂科拉等。别克在美国的汽车历史中占有相当重要的地位,它是美国通用汽车公司的一大台柱,带动了整个汽车工业水平的进步,并成为其他汽车公司追随的榜样。

**分析:**

如图2-15所示,别克(BUICK)商标中那形似"三利剑"的符号化图案为其图形商标,它被安装在汽车散热器格栅上。别克著名的"三盾"标志是以一个圆圈中包含三个盾为基本图案。它的由来可以直接追溯到汽车制造业的奠基人——苏格兰人大卫·邓巴·别克的家徽。图中那三颗颜色不同(从左到右红、白、蓝三种颜色)依次排列在不同高度位置上的子弹,给人一种积极进取、不断攀登的感觉,它表示别克分部采用顶级技术,刃刃见锋,也表示别克分部培养出的人才个个游刃有余,是无坚不摧、勇于登峰的勇士。

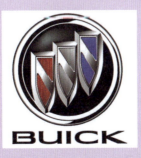

图2-15　别克汽车标志

(资料来源:新浪汽车网. http://auto.sina.com/)

## 2.4 审美性原则

审美性强就是要求标志的构思和表现都应该具有一定的艺术性。因为标志是在极有限的空间内表现丰富、深刻含义的图形，其设计要做到形简意赅、以小见大才行。此时标志的简约并非简单或简陋，而是艺术上创造性地提炼、概括和深化，由此达到简约美。如图2-16所示的垃圾箱的标志，标志模拟人扔垃圾的动作形象，生动有趣，简单明了，又不失艺术性。如图2-17所示的中国节水标志，由水滴、人手和地球变形而成。绿色的圆形代表地球，象征节约用水是保护地球生态的重要措施。标志留白部分像一只手托起一滴水，表示节水需要公众参与，鼓励人们从我做起，人人动手节约每一滴水，手又像一条蜿蜒的河流，象征滴水汇成江河。该标志内涵丰富，造型简洁，形象直观，生动风趣，具有很强的识别性和审美性。

图2-16　垃圾箱标志　　　　　图2-17　中国节水标志

标志的艺术处理，包括通过艺术想象和艺术夸张，从而达到意象美和形式美的效果，使标志具有耐人寻味的美好意境和更吸引人的风格形式。

优美夸张的造型、颜色，会给观者以理想化的想象，增进了内容的深刻性和趣味性。独具艺术感染力和美感的形式，更利于沟通，更符合现代人的认知和接受的心理趋向，引发人们对它的好感，产生亲和力，从而达到提升品牌的形象、地位，扩大其影响力。如图2-18所示的标志设计，山西省图书馆标志以正体"书"字为载体，以建筑特有的书籍剪影、汾河沉岩为元素，在现代构成艺术中揭示出传统文化精华，表达山西省图书馆中学为体，西学为用的精神核心。如图2-19所示的世界杯花样游泳赛标志，由两个水中的天鹅组成，造型优美。两个标志设计各自运用线条结构组成造型，既突出标志含义，又展示出特色。采用不同的颜色，可以使标志设计更有层次感。

图2-18　山西省图书馆　　　　　图2-19　世界杯花样游泳赛标志

标志设计作品虽然具有审美价值，但是标志的美与丑又不仅仅是设计师或客户说了算，其评价主要来自于不同阶层的观众，尤其是目标受众。对于标志的功能来说，艺术处理上的

赏心悦目应不能妨碍标志主要信息的传达。

湖南卫视标志的形状像一只鱼头(或鱼嘴),中间的梭形像一粒米,寓意该台标是有"鱼米之乡"美誉的湖南;它的形状同时像一根飘动的纽带,象征电视台和观众连接起来,表现了"亲民"的特点;颜色采用象征活力、年轻的橙黄色,与湖南卫视所追求的"打造中国最具活力电视品牌"相一致。整体设计大方时尚,具有很强的审美价值,如图2-20所示。

图2-20 湖南卫视台标

[案例4]

### "沈阳师范大学体育科学学院院徽"案例赏析

沈阳师范大学体育科学学院成立于2003年4月,是学校下属的二级学院,国家体育总局局长助理崔大林同志兼任名誉院长。几年来,体育科学学院在各方面工作中取得了突出成绩,实现了跨越式的发展。在未来的发展中学院全体员工决心在校党委的正确领导下,在学校及社会各界的大力支持下,到2010年把体育学科建成本科教育与研究生教育、科学研究与人才培养、大学体育与高水平队协调发展,体育社科特色突出、学科结构合理、师资力量雄厚、科研成果显著、人文环境和谐,全国知名、有实力、有影响的省属一流教学研究型体育科学学院。

**分析:**

如图2-21所示为沈阳师范大学体育科学学院院徽,以人物和书籍为主创元素,标志上方的三个人双手上托,形体相连,体现出体育人有一种团队精神、蓬勃向上的气势和积极进取的精神面貌,更体现了"三人行必有我师"的内涵;标志中间翻开的书代表了体育科学学院深厚的学术积淀,亦体现了"开卷有益"的学习理念;书卷下面的2002代表建系时间,标志底部的橄榄枝代表和平、团结、友谊与发展的愿望。蓝色象征着体育人的严谨的工作作风,表达沉稳的气质,踏实的学习态度,体育科学学院在新的世纪里将稳步前进。标志寓意深刻,内涵丰富,形象鲜明简练,审美性强。

图2-21 沈阳师范大学体育科学学院校徽

(资料来源:百度百科.http://baike.baidu.com/)

## 2.5 适应性原则

标志传达信息，树立形象主要是通过传媒来实现的，在设计时应规范化和科学化，应充分考虑各种媒体的表现方式，以便于制作、应用，加强标志在媒体中的传播功能。在媒体宣传广告的具体运行中，可运用加强标志视觉效果，使之反复作用于各种视觉环境，加强标志在各种媒体中的个性特征。

如图2-22所示为迪比科标志，标志采用神秘富贵的锦葵紫作为主色调，跨越了暖色和冷色，追求时尚和潮流的接轨。作为时代的反映，紫色给人安全感和有点梦幻的沉思，简洁和辨析度更高，通用性和延展性更强，预示着新的起点和新的开篇。这样的设计方案既能为集团树立形象，又能通过媒介传播，使更多的人知道产品。简洁的标志设计更利于在各种纸张上的印刷，并在不同媒体上应用。

图2-22　迪比科标志

**1. 不同媒体上的延展性**

由于标志依附在不同性质、材质的商品上，因而就受到各种材料及其工艺和生产条件的制约。

一般说来，包装的纸张通过印刷工艺，而金属材料的则通过印、贴花或腐蚀的工艺，还有其他采用相应的工艺制作过程加以处理的。

以肥皂为例，肥皂上有印模压出凹凸面的商标，包装纸上有平面印刷的商标，在运输包装箱上也印有商标，可见商标的形式是随着商品性质、材料和制作条件而决定的。这里根据一般材料及其工艺制作的种类分别介绍如下。

1) 利用印刷工艺的标志

商品包装以印刷在纸上的为最多，少数印刷在金属、塑料和其他材料上，如各种袋、盒、罐、筒等包装物和瓶贴，如图2-23所示。

图2-23　乐事包装

2) 利用金属、塑料制成的标志

这类从商品本身材料上加以处理或附加的居多，如进行压模、腐蚀或铸造加工成凹凸面而后经过各种处理的商标，如图2-24所示。

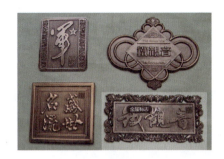

图2-24　进行压模、腐蚀或铸造加工的标志

3) 利用涂料喷绘成贴印的商标

这类商品由于本身属于自然物质材料，如皮革、木材以及部分玻璃、搪瓷等，只能用涂料制成或直接喷绘的标志。

4) 利用各种纤维编织或烫印的标志

以服装、鞋帽和布料用品居多，用纤维的不同颜色的经纬线编织或用涂料烫印的标志，如图2-25所示。

图2-25　编织或用涂料烫印的标志

5) 其他

利用版纸、金属、化工材料进行印刷或压模而成标签、吊牌商标，这是因为某些商品本身无法依附商标，如图2-26所示。

图2-26　标签、吊牌商标

随着新的材料和装潢式样的日新月异、新技术的制作生产过程,标志设计技巧既要物尽其用,又要有巧夺天工的艺术表现力。

2. 便于运用

标志设计,除要求具有清晰、明快和强烈的识别功能外,还应该考虑今后在商业活动中各项具体需要的相应技术措施。

(1) 标志形象要引人注目,远看清楚、近看有趣生动、又有强烈的识别,如图2-27所示。

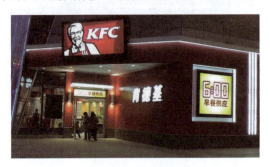

图2-27　肯德基

(2) 阳文、阴文两种形象相一致,以便分别适用白底、黑底的对比突出,如图2-28所示的美国"花花公子"标志。

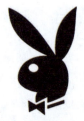

图2-28　美国"花花公子"标志

(3) 便于放大或缩小的标准比例图,适应大小不同的场合而不会走样,如图2-29所示的瑞士航空公司标志和如图2-30所示日本东海银行的标准规范图。

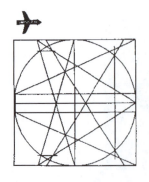　　　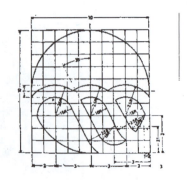

图2-29　瑞士航空公司　　　图2-30　日本东海银行的标准规范图

(4) 一般以平面为主，如做成立体的，应与平面形象相一致，如图2-31所示的世通大厦的标志。

图2-31　世通大厦的标志

(5) 颜色如选定一种或两种色彩的，以后不能随便改动。如奥运会会标，从左至右为天蓝、黄、黑、绿、红五色。这个标志是第一届现代奥运会上，由顾拜旦提议设计的，起初的设计理念是它能够概括会员国国旗的颜色，但以后对这五种颜色又有其他的解释。1979年国际奥委会出版的《奥林匹克评论》(第四十期)强调，五环的含义是"象征五大洲的团结，全世界的运动员以公正、坦率的比赛和友好的精神，在奥运会上相见"，如图2-32所示。

图2-32　奥运会会标

3. 持久耐用，与时俱进

标志从时效上来讲，应该不仅仅拥有当前的时代性，而且还应该具备足够的持久性。因为一个标志的确立与推广，需要大量的时间、财物的支出，而且标志还是信誉、质量的象征，更换就要面临着浪费的风险，意味着消费者对新标志的重新再认识，所以标志的更换往往要慎重行事，一般不轻易改动。

**知识拓展**

世界上许多著名的标志一用就是几十年，其原因就是因为设计作品能符合不同的时代要求，设计师有足够的预见能力。但是标志的永恒不变是不大可能的，我们设计时应该尽量使它持久耐用，不至于过早老化、过时。如需改动则采用过渡修改。

美国贝尔电报电话公司标志。从五次变革的过程来看，最后突出钟形的强烈个性，表现出一种淳朴有力、敦厚大方的艺术形象。这种明快、醒目的特征，达到使人易记、识别的效果，如图2-33所示。

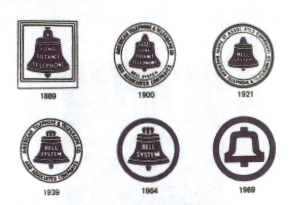

图2-33　美国贝尔电报电话公司标志

又如加拿大的莫那克工业公司的标志。莫那克工业公司是一家享有盛誉的老公司，该公司随着时代的发展，设施和产品都实现了现代化，但这个沿用了30年之久的老式狮子商标，显然已经陈旧过时，如果在商标改进过程中，轻易废弃老商标，采用全新的形象，有可能造成人们对其品牌认知的误解。为了维护过去的信誉和影响，该公司将旧商标中狮子的形象，简化为装饰性很强的狮子头，从而保持了旧商标与新商标的固有联系，在人们心理上产生延续性的印象。我们可以从新商标的15个草图发展过程中，窥见其艺术构思的深化过程：开始以M结合狮头，逐渐发展到狮头正面形象，又从狮头的鬃毛，逐渐集中到面部的耳、目、口、鼻的归纳整理。它运用了形象化的艺术概括，通过对原有商标的重新组织，由初级阶段逐步推向升华阶段。新商标的艺术形象，既不失原有狮子的气质特征，又具有刚健、森严而规整的图案美，如图2-34所示。

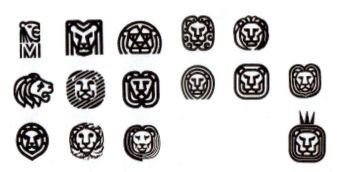

图2-34　加拿大的莫那克工业公司的标志

## 2.6　民族性原则

标志体现的是一种文化，而特色又是文化的一大特征。失去特色，文化就会失去其存在的价值。标志中的文化性是通过视觉形象展现民族传统、时代特色、社会风尚、企业或团体理念等精神方面的信息来体现的。任何一个民族的文化都是经过悠久的历史发展所形成的精神财富。所以，我们在倡导标志的时代性的同时要强调标志设计应立足于本土，细心剖析独特而丰富的"民族母语"，充分挖掘民族设计语言，以构建现代标志设计体系。

如图2-35所示的2008年中国北京申奥标志，运用奥运五环色组成五角星，相互环扣，同时它又是中国传统民间工艺品"中国结"的象形，象征世界五大洲的团结、协作、交流、发展，携手共创新世纪。五星，似一个打太极拳的人形，以表现中国传统体育文化精髓。整体形象行云流水，和谐生动，充满运动感，以此表达奥林匹克更快、更高、更强的体育精神。承载着凝重的中华文化传统和激越的奥林匹克精神，彰显着先进的审美观念和昂扬的时代激情。

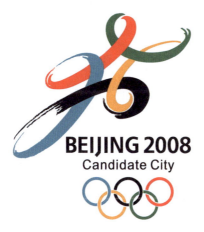

图2-35 北京申奥标志

### 知识拓展

提倡在标志设计中建立以民族传统文化为基础。以现代设计理念和形式为先导，融合世界先文化艺术和中华民族优秀传统文化并具有中国特色的现代设计，在继承与创新中注重体现我们民族的心理特征和审美情趣，以创造出具有中国风格的标志形象。

### [案例5]

#### "中国工商银行标志"案例赏析

中国工商银行（全称：中国工商银行股份有限公司）成立于1984年，是中国五大银行之首，世界五百强企业之一，拥有中国最大的客户群，是中国最大的商业银行。中国工商银行是中国最大的国有独资商业银行，基本任务是依据国家的法律和法规，通过国内外开展融资活动筹集社会资金，加强信贷资金管理，支持企业生产和技术改造，为我国经济建设服务。

**分析：**

如图2-36所示，中国工商银行行徽整体上是一个隐性的方孔钱币，体现金融业的行业特征，并借题发挥出"方圆的规矩"的哲理思想，行徽的中心是一个"工"字，使经过特别变形的，中间断开，加强的"工"字的特点，而且表达了深层含义，两边对称,体现银行与客户之间平等互信的依存关系。以"断"强化"续"，以"分"形成"合"，是哲学上的辩证法，是银行与客户的共存基础。

图2-36　中国工商银行标志

(资料来源：LOGO圈. http://www.logoquan.com/)

## 2.7　综合案例：小米品牌标志

小米公司成立于2010年4月，是一家专注于智能产品自主研发的移动互联网公司。"为发烧而生"是小米的产品理念。小米公司首创了用互联网模式开发手机操作系统、发烧友参与开发改进的模式。2014年11月12日，优酷土豆集团在上海宣布与小米公司达成资本和业务方面的战略合作。2014年12月14日晚，美的集团发出公告称，已与小米科技签署战略合作协议，小米12.7亿元入股美的集团。2015年1月15日下午2点，小米新品发布会在北京举行，发布小米新系列手机——小米Note，2015年5月13日消息，小米第一次通过小米之家在线下销售手机，而借此试水高端手机市场，也意味着小米在中国打响了阻击苹果、三星的第一枪，进入正面战场厮杀。

**分析：**

如图2-37所示，小米的标志背景色为橘黄色，明亮而抢眼，很能抓住人们的眼球，在橘黄色的矩形中间是一个镂空米字拼音，结构简单，却不失大气，也体现了企业的用心。字母"mi"的每一竖，每一行都是相等的，从中透露着严谨。"mi"在倒过来看就是一个少了一点的心字，寓意着让消费者放心一点，省心一点。一个听起来亲切可爱平凡的名字，但是却不平庸，它是顶尖人才智慧的凝结。

图2-37　小米标志

(资料来源：百度知道. http://zhidao.baidu.com/)

## 本章小结

本章主要讲解了标志设计的原则，主要包括简明易记原则、信息准确原则、新颖独特原则、审美性原则、适应性原则、民族性原则。

### 一、填空题

1. _____是引起关注的首要条件，其目的是使设计的标志能在其所处的环境中凸显出来，从而被识别与阅读。

2. 吸引人，即吸引人的注意力，将_____的视线留住。

3. 标志形象除具备易识别、易记忆，简洁准确之外，更重要的是具有区别于其他标志的_____。

### 二、选择题

1. 醒目的标志应具备_____特点。
   A．简洁的外形　　　　　　　B．独特的表现
   C．强有力的色彩　　　　　　D．夸张的语言

2. 具有吸引力的标志一般具备_____特点。
   A．有趣的图形　　　　　　　B．信誉度高的品牌
   C．接受者熟悉，喜闻乐见的内容　D．有号召力的标语

### 三、问答题

1. 标志设计的原则是什么？
2. 如何做到让标志醒目？
3. 简述民族性原则对文化发展的重要性。

# 第 3 章

标志设计的基本程序

## 学习目标

- 了解标志设计的各个步骤。
- 掌握设计制作的方法。

## 技能要点

调研分析　构思创作　设计制作

## 案例导入

### 必胜客标志

标志设计是一项极其复杂的工作，要求设计者花费大量的心血，既要构思巧妙，又要手法洗练，既要考虑到标志的科学性，又要考虑到艺术性。所谓科学性，是以符号学为基础，研究图形的心理、视觉和形的识别、注意与集中的条件、图形与底子的关系，并研究理性的形态与现实的形态、图形的矢量与转换、形和群、形和场等问题。所谓艺术性是研究图形的组合形式及其规律，是否符合美学法则，设计的图形是否具有美感，让人们从识别图形中得到美的启迪与享受。

**分析：**

如图3-1所示，必胜客的标志，整个标志从设计上来讲，在必胜客字母设计上融合了pizza的字母和比萨的外观，字母设计风格非常写意、自由奔放，十分符合快餐文化的特点。在主要图形上的设计上是将屋顶作为设计元素加以构思，作为餐厅外观标志，自然、不拘一格、用此来作为餐饮文化的标志，可以使人们有愉快的用餐环境。在配色上将红色元素融入其中，十分醒目、立体，显得非常的热情，同时，红色是餐厅常用色，红色可以增进人们的食欲，保证人们有一个愉快的进餐环境。总之，必胜客在整个标志设计上非常自然、活泼，现代感和国际化意味十足，是一个非常成功的标志。

图3-1　必胜客标志

(资料来源：字体中国. http://www.zitichina.com/)

## 3.1 调研分析

标志设计绝非只是几个简单图形与文字的随意组合与拼凑，而是一个十分复杂而又严谨的科学与艺术相结合的思维过程，有其严密的工作程序。

作为设计师，在接受设计任务的同时首先必须要搞清楚服务对象的基本情况和意图，这就需要对服务对象进行调查分析。调研分析是标志设计前期十分重要的准备工作，是创意的基础，能确保企业以科学的态度参与市场竞争。调研分析主要是为了把握企业经营、社团、产品实际情况、欲建立的形象和今后展开运用的规划。调研分析必须对市场做深入细致的了解，它关系到所设计的标志是否具有科学性、合理性的关键所在。

调研分析主要是针对委托方在产品服务、目标市场、消费群体、同行业及竞争者等方面展开的。通过调查分析可以得到大量信息，通过筛选整理做出客观分析，权衡轻重，制定策略方案。需要调研的基本内容如下。

1. 关于企业、社团或公司的情况

(1) 企业、社团或公司的发展历史及现状；
(2) 企业、社团或公司经营的理念与未来的发展规划；
(3) 企业、社团或公司目前的经营情况；
(4) 企业、社团或公司目前经营的服务情况；
(5) 企业、社团或公司经营有何特色；
(6) 企业、社团或公司的信誉如何；
(7) 企业、社团或公司经营的规模与市场占有率情况；
(8) 消费者对企业、社团或公司了解的程度如何；
(9) 企业、社团或公司在客观环境下的知名度如何。

2. 关于产品的情况

(1) 产品的定位是高档产品、中档产品还是低档产品？
(2) 产品对消费者有何益处？
(3) 产品是属于传统产品，还是老产品新开发或是新产品？
(4) 产品的产地以及产地的特点如何？是否有图片说明？
(5) 产品的生产加工过程是手工还是机械加工？
(6) 产品的价格、使用方法、保存及维修的方法。
(7) 产品有无特殊的地方需要特别加以介绍？

3. 关于目标受众的情况

标志依据其自身的类型、主题、功用等设计，它的使用大都针对特定的受众群体。受众因其地域、年龄、性别、文化层次等方面的差异性，而具有不同的特点。所以标志的设计需要关注其目标消费群体，对其要进行详尽的考察分析，依据不同受众群体的心理特点进行设计，使标志以其自身的特色自然而然吸引目标受众的目光和关注，如图3-2所示的立顿奶茶标志，Logo使用了非常明亮的颜色，明黄色、橘红色与白色。这些颜色会刺激到人们的眼睛，

自然而然地吸引人们的注意。而且立顿标志上利用阳光耀眼的感觉，使整个标志看起来充满新鲜感与活力，通透感与渗透感都很强。营造轻松的氛围，迎合消费群体追求放松的心理，并给人以温婉舒适的感受。目标受众情况涉及的调研内容有：

(1) 标志所面对的对象是何地方的；
(2) 标志所面对的对象具有何种心理状态；
(3) 标志所面对的对象是社会中哪一阶层的；
(4) 标志所面对的对象的文化水平如何；
(5) 标志所面对的对象的生活方式如何；
(6) 标志所面对的对象的宗教信仰如何；
(7) 标志所面对的对象的风俗习惯如何；
(8) 标志所面对的对象的政治信仰如何；
(9) 标志所面对的对象的性别如何；
(10) 标志所面对的对象的年龄如何。

图3-2　立顿奶茶标志

4. 关于同行业竞争对手的情况

对企业国内外同行业竞争对手标志的收集与认识，是设计出具有艺术性、实用性、识别性、利于竞争的标志的前提条件。

> **知识拓展**
>
> 通过收集、整理、分析总结出其优缺点，或进行市场调查，通过消费者测试获取客观的数据，这样可以使我们准确把握市场需求，并进行准确的设计定位。这样才有可能设计出高水平的标志，并超越同行业标志设计水平。

5. 整理调研方案制定设计计划

做好前期资料搜集准备后，设计的方向逐渐清晰，才能有效地将标志设计与设计主体的精神文化理念有效融合。根据所了解到的设计主体概况、分析效果以及消费调查，将资料整理归类。市场调研工作完毕，设计者明确了自己的设计任务后，接着必须拟订详细的设计计划和工作进度表，以确保设计初稿、改稿、定稿的时间和设计的质量水平，建立良好的信誉。设计者的计划安排包括以下4个方面：

(1) 制定设计工作进程表；

(2) 标志设计策略；
(3) 陈述设计意念；
(4) 提出创意方案。

整理调研方案，制定设计计划是标志在思维中的形象汇总、浓缩的开始。经过对所调查资料的分析，进行设计理念思维的汇总，为标志设计工作的展开打好基础，并且对设计工作的下一步计划做好充分的准备，从而迅速、有条理地展开创作。

## 3.2 构思创作

在对设计主体、目标受众进行综合调研，对所搜集的信息、资料的分析整理的基础上，标志设计进入设计构思阶段。设计构思，是围绕标志的设计目标、设计主题而展开的创意活动。标志设计根据前期的调查研究、分析、归纳和沟通，设计师将总结出来的设计方向作为创意的指导思想，由此展开多角度的构思，同时配之以大量的草图勾画进行标志的创作。

构思的过程是一个展开思路的过程，也是把感受提炼、凝结的过程。它主要解决的问题是：企业主要的特征是什么，企业最具有代表性的东西是什么、用什么方式去象征。要解决这些问题，就要求在构思过程中使构思有足够的深度和广度，通过标志设计前期工作的调查、分析、研究和对资料的归纳、整理，我们可以确定标志设计创意的主题方向，设计主题确定后，标志的造型要素、表现形式和构成原理才能逐步展开。

**知识拓展**

我们常说，构思的过程就是等待灵感发挥的过程。实际上，灵感并不是凭空产生的，一是靠设计者的平时知识、技术和经验的积累，二是靠调查的准确和深入程度。

[案例1]

### "肯德基标志"案例赏析

肯德基（Kentucky Fried Chicken，KFC）是美国跨国连锁餐厅，同时也是世界第二大速食及最大炸鸡连锁企业，由哈兰德·大卫·桑德斯上校于1939年在肯塔基州路易斯维尔创建。其主要出售炸鸡等快餐食品，经营理念是不断推出新的产品，或将以往销售产品重新包装，针对人们尝鲜的心态，从而获得利润。肯德基现隶属于百胜餐饮集团，并与百事可乐结成了战略联盟。

**分析：**

如图3-3所示的肯德基标志以桑德斯上校的人像为重点，设计肯德基的品牌。一个面带友善笑容的山德士上校，凸显其好客热情的性格；衬托的KFC英文商标，带出方便感觉，并没有过度塑造快餐的形象。企业红色不但具有视觉感染力，亦可提升食欲。新设计弥补了旧标识与肯德基炸鸡传统的断层，向注重健康、优质热餐的消费者传达更贴切的品牌信息。

图3-3　肯德基第五代标志

(资料来源：好搜网. http://haosou.com/)

## 3.3　设计制作

在资料搜集、构思与创意的基础上，开始着手标志的设计制作。

1. 绘制草图

草图的绘制是一个开放思维、展开想象的创作过程。在创作过程中需要多方向试验、反复绘制，在大量草图中筛选精粹并加以综合提炼，为后期制作提供充足、理想的素材。绘制草图是一个花费时间较长的阶段，草图的定稿直接关系到最终构成效果。在草图的绘制阶段中可将手绘草图方案大致用矢量图绘制，以观看效果，如图3-4、图3-5所示，都是标志设计绘制草图的过程。

图3-4　鼠标网络的草图

图3-5　标志设计草图

在产生大量的设计方向后，从中选择富有设计对象精神、表达经营实态的设计发展方向，进行垂直的发展。在此阶段所要进行的工作重点如下。

(1) 确定设计的造型要素。

(2) 选择设计的构成元素。

(3) 定点的垂直发展。

提炼的目的是使精选后的草图在一定程度的完善。特别是在形式美的原则下，对黑白的面积、间距、结构、大小、比例、粗细等的关系是否恰当，情趣组合是否适宜，夸张变形是否过分，以及与其他要素的组合是否和谐，风格是否贴切等，进行全面的审视，总之是对标志的草图进一步细化和改进，如图3-6所示的Logo标志，显示了标志的绘制过程、细节。

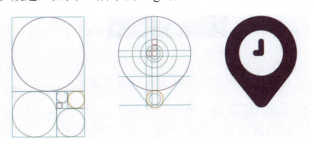

图3-6　某标志的绘制过程

经过了构思、草图制作以及深化制作的阶段之后，标志的形象已经初步明确。然后进入标志的修整、完善等工序，在这一工序中，需要注意标志的各个细节，把握好细节能为之后的再制作铺平道路。

2. 标准制图

标志是企业与产品品牌的象征，是CIS的视觉传达核心形象。精确的标志是树立企业和产品品牌的主要部分，不精确的标志不仅无法应用于印刷和不同尺寸、比例的制作需要，也无法保证标志的同一性与领导性。可以说，精确的标志制图是由后期制作和标志的多次应用决定的，它能保证标志的不断复制和利用，提高工作效率。标志标准制图方法有以下几种。

(1) 方格作图法。方格是横、纵坐标单位相同的正方形格子，以它为标准单位进行标志成图，它的特点是用比例单位的方式说明标志图形中线条的粗细和空间坐标位置。方格可以自己绘制，可以用坐标纸，也可以在计算机软件中用网格来约束定位，如图3-7所示。

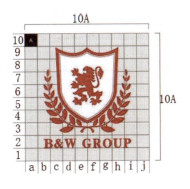

图3-7　标志网格制图法

(2) 尺寸作图法。尺寸作图顾名思义，是将绘制图形标注实际或比例尺寸。它的基本要求是，标注图形长宽的尺寸以及其中圆弧的角度，来确定细节尺寸比例，从而保证比例放大、缩小的复制工作，方法类似于画法的几何制图，如图3-8所示的中国邮政标志比例制图法。

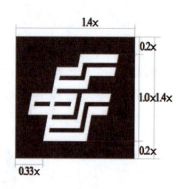

图3-8　中国邮政标志比例制图法

(3) 圆弧、角度标示法。用圆规、量角器的测量结果注明标志图案的总体尺寸、线条尺寸、弧线弧度圆直径、斜线角度等，是一种辅助说明的有效方法，如图3-9所示。

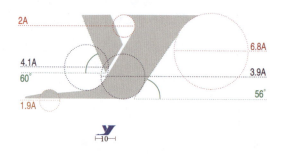

图3-9　圆弧、角度标示法

(4) 坐标标示法。依据水平、垂直两个坐标确定造型边缘各关键点的位置，以此为参考制图，如图3-10所示。

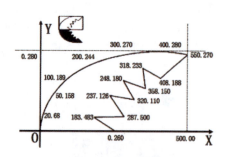

图3-10　坐标标示法

## 3. 设定标志图形的标准色

色彩作为标志的一种构成元素，是一个独特的抽象形象。标志色彩要根据设计主体的理念、精神文化以及核心价值观来选择。

在深化、完善草图创意以及确定黑白关系之后，即可对标志进行颜色上的处理。标准色彩一般按国际标准或印刷色进行设定。C、M、Y、K分别表示青、洋红、黄、黑，是彩色印刷的基本色。利用电脑绘图软件Photoshop中的颜料桶、吸管、设色以及Coreldraw、Freehand矢量绘图软件，可以对封闭图形、线框进行色彩填充。

**知识拓展**

在电脑设计标志中，另一种色彩设色模式（RGB，R：红：G：绿：B：蓝），它用色彩递减原理实现，在应用软件上和屏幕上呈现饱和鲜亮的色彩。所以，不同的应用场合，色彩设定也有不同。现在的标准色设定一般有印刷CMYK和网络RGB两种。

企业标志标准色不宜过多，通常不超过三种，过多的色彩会减弱色彩的表达和企业理念的传达。在应用过程中，若需要其他色彩，可设置标志的辅助色彩，增强表现效果，见图3-11。

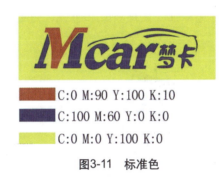

图3-11　标准色

4. 设定标志辅助标准色

标志的辅助色，又称为企业的辅助标准色，指在标准色的基础上，配合后期不同的应用环境和使用背景所设的辅助色彩方案。根据场合的特别需要，我们应该设立若干色彩作为辅助色彩方案。辅助色彩也要根据场合需要进行搭配选择，保证标志在任何环境和表现媒体上都具有强烈的视觉冲击力和优美、完整的视觉形象。标志要应用于CIS中，应用于后期的办公设备、包装纸、信封、旗帜、招贴、建筑、服装等各种表现媒介上，要保证在色彩上的一致性和统一性。

**知识拓展**

任何一个标志都有自己的适用范围，随着企业服务范围或产品种类的扩大，有时需要用不同的品牌去表现，根据标志表现场合的需要，可将标志设成不同的辅助色，辅助色是标志设色的辅助手段，不能超越标准色的使用。

5. 变体设计

为了便于推广传播，标志的标准设计稿完成之后，还需在此基础之上进行标志的延伸设计，也就是变体设计。变体设计包括组合的变体、颜色的变体以及元素的变体等，这样能使标志更具有生命力、更鲜活而生动，达到随形达意的功效，有利于标志的再设计与传播。

[案例2]

### "喜之郎标志"案例赏析

喜之郎,是中国果冻食品领域的第一品牌,从1993年起步,到今天,已经发展为营业额超10亿元的大型企业,是目前世界上最大的果冻、布丁和海苔等休闲类食品的专业生产和销售企业。公司现有员工6000余人,产品深受消费者喜爱,并被国家质量技术监督检验总局授予"中国名牌产品"称号。公司商标"喜之郎"被评为"中国驰名商标"。

**分析:**

如图3-12所示,喜之郎的标志设计突出点为字体,尤为显眼的便是喜字,字体没像以往的标志一样使用通俗的字体形式,而是利用毛笔的形式绘画出来的,在众多标志中独具一格。后面利用规整的正方形衬托出前面的字体,层次感分明。采用的是现代书法体,粗犷遒劲而又优美典雅,显得非常有个性,通过字体的变形,给人也能留下深刻难忘的瞬间视觉冲击力。它的颜色是黑与红的结合,相当经典。

图3-12 喜之郎标志

(资料来源:人和时代VI设计网.http://www.rhtimes.com)

## 3.4 调整修改

当标志的造型确定后,为了确保标志造型的严谨、准确和完整性,以及预先规划未来整体传播系统的运用,需要将标志作精致化作业,进行规整处理和做出范式。

**知识拓展**

规整处理主要是指把图形的线、面处理得具有一定的规律性,以制图法的形式表示出来,方便于特殊场所的放大与复制,并应规划于整体视觉传播手册上。

修正的范围应包括以下几点。

(1) 标志造型的视觉修正。

有些标志在规定尺寸下有完整的视觉传达效果，由于在不同的环境使用下会有不同的干扰因素，因此标志的设计应具有修正性。

(2) 标志运用尺寸规定与缩放比例。

因为标志使用的频率非常高，对于标志展开的细节，要制定严格的规定，以确保标志的完整造型与设计理念。其中，以标志应用的尺寸规定与缩小对应，要特别给以规定。为了确保标志放大、缩小后的视觉认知保持同一性的效果，必须针对标志运用时的大小尺寸制作详细的尺寸规定。标志缩小时的造型修正、线条粗细调整等对应的变体设计，须预先制作，以便在标志缩小的场合也能保持同一性的效果，如图3-13所示。

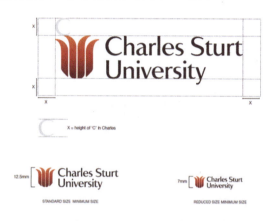

图3-13　标志运用尺寸规定与缩放比例应用

(3) 标志与基本要素的组合规定。

标志的应用范围非常广泛，大到户外广告、小到名片徽章。标志的组合规范则与标志的适应性密切相关，因此标志要具有统一的规范性，以便进行有序的传播推广。如图3-14所示的标志的组合按照一定规范以及标志所特有的文字、图形来进行统一，虽然组合方式有所变化，但均能够体现出该标志所特有的组合形式。

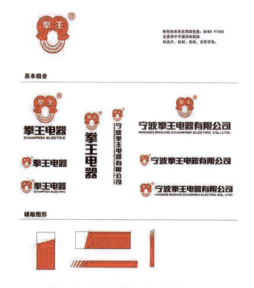

图3-14　标志与基本要素的组合

## 3.5 推广验证

标志设计完成后,需要验证最终的效果和在市场上的适应能力,比如在放大或缩小的情况下是否仍具有独立完整性,或者彩色稿、墨稿以及反白稿能否完整地表现标志的可行性、可识别性等。

首先要对标志进行一系列的应用测试,例如在名片、信封、纸杯和路牌上的应用。这是一个重要的环节,通过检测可以及时发现并纠正一些细微的问题,也能为标志的再设计做准备。注重细节品质,把验证环节做好,有利于标志形象与企业形象的树立,如图3-15所示为中国人保财险公司标志在不同环境中的应用。

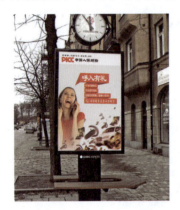

图3-15 中国人保财险公司标志在不同环境中的应用

## 3.6 综合案例:海尔集团标志

海尔创立于1984年,经过28年创业创新,从一家资不抵债、濒临倒闭的集体小厂发展成为全球家电第一品牌。海尔秉承锐意进取的海尔文化,不拘泥于现有的家电行业的产品与服务形式,在工作中不断求新求变,积极拓展业务新领域,开辟现代生活解决方案的新思路、新技术、新产品、新服务,引领现代生活方式的新潮流,以创新独到的方式全面优化生活和环境质量。2014年,海尔集团全球营业额1631亿元,在全球17个国家拥有7万多名员工,海尔的用户遍布世界100多个国家和地区。

**分析:**

如图3-16所示,海尔的标志由中英文组成,与国际接轨,与以前的标志相比,新的标志延续了海尔发展形成的品牌文化,同时,更加强调了时代感。英文标志每笔的笔画更简洁,共9画,"a"减少了一个弯,表示海尔人认准目标不回头;"r"减少了一个分支,表示海尔人向上、向前决心不动摇。英文海尔标志的设计核心是速度。信息化时代,组织的速度、个人的速度都要求更快。英文标志的风格是简约、活力、向上,

显示海尔组织结构更加扁平化；每个人更加充满活力，对全球市场有更快的反应速度。汉字海尔的新标志，是中国传统的书法字体，两个书法字体的海尔，每一笔，都蕴含着勃勃生机，视觉上有强烈的飞翔动感，充满了活力，寓意着海尔人为了实现创世界名牌的目标，不拘一格，勇于创新。在"海尔"这两个字中都有一个笔画是在整个字体中起平衡作用，"横平竖直"，使整个字体在动感中又有平衡，寓意变中有稳，企业无论如何变化都是为了稳步发展。

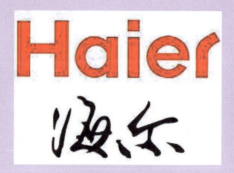

图3-16　海尔标志

(资料来源：好搜网. http://haosou.com/)

本章主要讲解了标志设计的基本程序，其设计过程大致可以分为：调研分析、构思创作、设计制作、调整修改、推广验证。

## 一、填空题

1. 调研分析主要是针对委托方在_____、_____、_____、同行业及竞争者等方面展开的。

2. 构思的过程是一个展开思路的过程，也是把感受_____、_____的过程。

3. 规整处理主要是指把图形的线、面处理得具有一定的_____，以制图法的形式表示出来，方便于特殊场所的放大与复制，并应规划于整体视觉传播手册上。

## 二、选择题

1. 调研分析时需要调研的基本内容是_____。
　　A．关于企业、社团或公司的情况　　B．关于产品的情况
　　C．关于目标受众的情况　　　　　　D．关于同行业竞争对手的情况

2. 标志标准制图方法是_____。
   A. 方格制图   B. 尺寸制图
   C. 坐标标示法   D. 圆弧、角度标示法

### 三、问答题
1. 标志设计制作分为几个步骤？
2. 标志修正的范围包括哪些内容？
3. 标志设计完成后为什么要推广验证？

# 第4章

标志的表现形式

## 学习目标

- 了解文字形式标志的应用。
- 了解图形形式标志的应用。
- 掌握综合形式标志的应用。

## 技能要点

英文标志　中文标志　抽象标志

### 案例导入

#### 中国邮政储蓄银行标志赏析

标志是有目的地传达信息的识别符号,由文字、图形或文字与图形的结合而构成的,这是标志构成的基础。标志的主要作用是便于消费者识别企业形象和商品。因此,标志的文字或图形设计要简洁、易记和易懂,满足市场需求,给消费者留下深刻的印象。如图4-1所示,中国邮政储蓄银行的标志,简单的图形饱含深意,同时给大众留下了深刻印象。

**分析:**

如图4-1所示,中国邮政储蓄银行基本元素是中国古写的"中"字,在此基础上,根据我国古代"鸿雁传书"这一典故,将大雁飞行的动势融入标志的造型中。该标志以横与直的平行线为主构成,形与势互相结合、归纳变化,表达了服务与千家万户的企业宗旨,以及快捷、准确、安全、无处不达的企业形象。颜色上选用绿色,象征着和平、青春、茂盛和繁荣,具有很强的识别性。

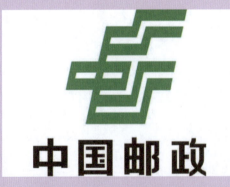

图4-1　中国邮政储蓄银行标志

(资料来源:好搜网. https://www.haosou.com)

## 4.1 文字形式的标志

文字作为一种传播语言的工具，本身就具备了固有的读音与明确的指示意义。通过对相关的文字进行组织、设计、排列，从而丰富了标志的表现意义，能够很清楚地表达出标志的设计理念，因此文字设计成为了标志设计常用的一种表现手法，如图4-2所示。

图4-2 文字标志

**知识拓展**

用文字的表现手法来完成的标志，往往可以达到指向明确、易读、易记、易理解的目标，同时，这种简练直接的方式也具有很强的识别性。文字本身就是一种高度符号化的表现，在用文字表现的手法来设计标志的时候，往往是对文字进行夸张、装饰、解构、重构等手法进行重新创造。

### 4.1.1 英文字母标志

每个英文字母在全世界都拥有统一的形态和读音，使得用英文字母作为标志设计的表现手法，具有了明显的国际化优势。以单个字母、名称缩写或者一个单词，以至于几个单词作为标志设计的基本表现形式，是在标志设计中使用英文表现的常用手法。英文字母造型简洁，具有明显的几何化特征，方便进行夸张、变形、解构、重构、重叠等多种造型方式的加工。对英文字体进行设计或者改变某些局部的造型，以及结合某种象征意义的形态等多种设计手法，都是在标志设计中很好的选择，如图4-3所示。

图4-3 EMS标志

复仇者联盟Avengers标志在设计上最出彩的应该属a字母和v字母的处理上非常的独特。a字母将中间的横用箭头的形式替代体现标志的一种方向感加上a字母外环半圆形的结合恰到好处的指向v字母的底部，让整个标志的形式感体现得恰到好处。加上经常以标准标志为基础衍生出丰富的系列，加强了自身的宣传效果和趣味性，如图4-4所示。

图4-4　复仇者联盟标志

### 4.1.2　汉字标志

汉字是中国人智慧的体现，起源于对具象事物的符号化概括。汉字形态优美多变，内涵丰富。汉字本身就是经历发展演变而成的一种图案，如上古时期的甲骨文的文字结构就符合图案的构成原则。以汉字为母体，可以设计出很有特色的标志。中国传统书法中的行书、草书、隶书、篆书、楷书等形式，结合现代设计手法应用到设计中，而形成的书法艺术，是汉字文化的一个艺术性的延展，也是标志设计中可以汲取养分的宝库，如图4-5所示。鉴于汉字象形、象声、会意的特征，根据我们的设计需要，将要表达的理念，以图形化、符号化的手法融入汉字的设计中，从而产生了特定的含义。

图4-5　书法协会标志

此外，以汉字作为表现手法的标志，也往往以浓郁的民族特色而具备了特有的吸引力和文化内涵。

> **知识拓展**
>
> 　　汉字标志可以利用各种不同的表现形式和变化处理，以最简洁、朴实的设计方法，表现出或粗犷强烈，或典雅庄重，或轻柔细腻，或幽静浪漫等不同的艺术效果，给人以深刻的印象。

比较具有典型性的汉字标志如"上海世博会会徽",会徽图案是汉字"世"的变形,并与数字"2010"巧妙组合,相得益彰,表达了中国人民举办一届属于世界的、多元文化融合的博览盛会的强烈愿望。该标志将中国传统的书法艺术表现形式与现代化生活结合起来,并经过艺术手法的夸张与变形,巧妙地将画面变化成一个三口之家相拥而乐的图形,表现了家庭和睦,表达了世博会"理解、沟通、欢聚、合作"的理念。字体设计自然、简洁、流畅,在颜色上以绿色为主色调,富有生命活力,增添了向上、升腾、明快的动感和意蕴,抒发了中国人民面向未来,追求可持续发展的创造激情。如图4-6所示。

阜新银行标志设计的主体由汉字"阜"字变形为一条动态的飞龙,象征着阜新银行立足于"玉龙故乡,文明发端"的阜新大地,汲取丰富的文化元素,不断提升自我的品德修养和丰富的精神内涵,为阜银的创新经营,跨区发展奠定了坚实基础,体现了阜银"阜德厚基,持正创新"的核心价值观。如图4-7所示。

图4-6　上海世博会会徽　　　　　　图4-7　阜新银行标志

1. 汉字标志设计提示

(1) 每个字的造型风格要统一,如图4-8王志纲工作室标志是"王"和"志"组成,两个字完美组合到一起,又像是一个刻章,字体和图形搭配得当,整体形象统一。

图4-8　王志纲工作室标志

(2) 利用字与字的空间变化的贯通、扩阔、装饰等手段使字与字的空间处理连贯、均匀,如图4-9所示的贵州省财政学校校徽标志,利用汉字"财政"两字巧妙、和谐地进行组合,强化财政学校办学理念及办学特色的主体意义,等线的设计使其整体造型完美、稳重,同时该设计融入汉字篆书的视觉元素来体现学校的文化底蕴和人文精神。上面的一横代表正处于一个建设国家中等职业教育改革发展示范学校平台,在下面财政两字强有力的精神支撑下,不断地发展壮大。

图4-9 贵州省财政学校标志

(3) 寻找每字的形象重复或近似、串联与呼应的可能性。
(4) 利用字的笔画变化,例如方向、曲直、装饰等加强字体特征。
(5) 夸张文字中点、线、面的构成形式、强调黑与白、虚与实、正与负的空间处理。
(6) 利用字头、字脚的变化进行设计。

2．字体标志设计注意要点

(1) 汉字标志设计应注意所选用的文字是否能代表企业的定位,是否普遍性与个性并重。
(2) 汉字标志应具有较强的个性,不与其他标志混淆,以免影响视觉识别。
(3) 不能为了去适合特定的形态而强行扭曲、改变文字的笔画,否则会使观者产生莫名其妙的感觉。
(4) 字体的重点与中心问题。
(5) 形象的编排与轮廓的关系。

### 4.1.3 数字形式的标志

数字型标志是以阿拉伯数字或罗马数字组成的标志形象。以数字为元素的标志设计,在创意过程中加以艺术化的图形处理,可以使标志活泼、生动且具有时代感。

数字标志有三方面优点:一是独特性,目前用数字的标志相对少;二是记忆的深刻性,这是建立在独特性基础上的,在现代社会人们对数字有一种天生的敏感性;三是造型新颖,与文字相比,数字显得简练、易于识别、便于变形,如图4-10所示。

图4-10 数字型标志

一些经过改造后的数字极富魅力和现代感。由于数字在创意设计方面的各种优势,数字

形式的标志设计越来越受到设计师们的关注。

**知识拓展**

由于运动会、展览会、庆祝活动等各种带有时间和数量特征的标志越来越多,数字形式的标志也就成为一种常见类型。人们对数字感受的敏锐度很高,数字没有语言的障碍,较图形语言又更为直观,因此数字标志能给人留下深刻的印象。

[案例1]

## "赶集网"案例赏析

赶集网,是更专业的分类信息网!赶集网自2005年成立以来,就受到广大网民的青睐,迅速普及到大众日常生活中。经过多年的发展,赶集网的服务已经覆盖了人们日常生活的各个领域,遍及全国各地。如今,赶集网可为大众提供房屋租售、二手物品、招聘求职、车辆买卖、宠物、票务、教育培训、同城活动及交友、本地生活及商务服务等信息。2015年4月17日,赶集与58宣布合并。

**分析:**

如图4-11所示,赶集网的标志由中文"赶集"和英文"ganji"组成,赶集网的标志用"及时贴"作为设计元素,表达赶集网简单易用的特点;"ji"的造型如两个人,用"人人聚集"的形象,展现赶集网人多信息丰富齐全的优势。整个标志简约,好认好记,易于延展,贴合赶集网的特点和风格红色表达了赶集的热情洋溢,绿色表达赶集人性的服务、齐全优质的信息。

图4-11 赶集网标志

(资料来源:好搜网 http://www.haosou.com)

## 4.2 图形形式的标志

图形在信息传播上有其快速、广泛、信息量大、识别性高等特征,从而成为标志设计经常使用的一种表现手法。以图形为表现形式的标志分为自然图形和几何图形两大类。其中,自然图形有的以抽象形式出现,有的以具象形式出现,这里所说的抽象或具象是相对而言的。

### 4.2.1 具象图形的标志

具象图形是对客观事物的描述或者是依据客观事物进行概括、提炼、变形而成的图形。常常可以用矢量图形、手绘插图甚至摄影的手法来表现。题材包括人体造型图形、动物造型图形、植物造型图形、器物造型图形、自然物造型图形等。在标志中用具象图形作为表现手法，常能达成容易识别、容易解读、容易理解的目的。

具象图形忠于物体的自然形态，虽然有的图形进行了较大的变形，不过依然可以明确的分辨出物体的形态。所以具象图形往往可以营造生动有趣的画面，符合人们的生活经验，并常常可以带来意外的视觉感受，如图4-12所示的康师傅标志形象是采用可爱的具象动画人物，作为整个标志的核心，可爱的厨师，甜蜜的笑，伸开双臂拥抱未来，整个卡通动漫具象人物活灵活现，橙、绿、白、粉红颜色的搭配，让整个标志更具人性化，墨绿色艺术字体再加上绿色的环保标志，起到了互相搭配的效果。

图4-12　康师傅标志

#### 1．写实图形

写实图形表现手法包括造型写实和效果写实。造型写实是直接将人、动物、植物及其他存在事物的形象(有时直接用照片)运用到创作中，并作简单或特殊的艺术手法的提炼，使其图形特征更明显、易识别。效果写实指运用效果处理工具，如电脑软件和绘画技法进行三维空间效果模拟、材料与肌理的仿真效果模拟等。这种图形创意的特点是，人性化强、识别性强，但同一原型下的不同标志间容易混淆是其不足之处。所以写实图形创意中应尽量多调查目前市场上的相似标志，寻找特别的艺术表现形式，使它在取自原型的同时具有明显的个性特征。

如图4-13所示的黑人牙膏标志，标志由文字与写实图形统一构成，画面统一和谐，黑色的写实人物图形与红色的文字在颜色上形成了鲜明的对比，更加容易引起人们的注意，让人们在心中记住黑人牙膏的标志设计。写实图形的形象符合了企业名称，黑人的帅气形象与黑人牙膏的名称相结合更让人喜爱上此标志。

图4-13　黑人牙膏标志

如图4-14所示的李先生加州牛肉面大王商标，红色方块是对原来标志的继承，也是与中国餐饮的色彩象征。方圆结合，方代表公司体系的稳定性，产品品质的可靠性，打破原圆形体现一种突破旧快餐模式的信心与行动。圆形代表餐饮行业的亲和力与服务性，强烈食欲感。李先生造型，展现出一个35岁左右的李先生形象，精神矍铄，精气神十足，体现出健康自然的感受。李先生造型稳健中不失时尚与专业，体现出新快餐行业特点。

图4-14 "李先生"标志

如图4-15所示的动物医院标志运用了虚实结合的艺术表现手法，把动物中的"狗"、"猫"的形象表现得淋漓尽致，传达出人类对动物世界的关怀，图形简洁美观。

图4-15 动物医院标志

2．卡通图形

卡通（"Cartoon"）指用相对写实图形，用夸张和更加提炼化的手法将原型再表现，却仍具有鲜明的原形特征的创作手法。用卡通图形作创意的特点是需要创作者具有比较扎实的功底，能够十分熟练地从自然原型中提炼特征元素，用卡通、艺术的手法重新表现，保证造型能够吸引人，视觉语言丰满。如图4-16所示，大嘴猴以可爱的卡通小猴子为标志形象进行产品宣传和销售，得到世界各地儿童喜爱，成为目前儿童市场十分成功的品牌。

图4-16 大嘴猴标志

如图4-17所示，中国保护小动物协会标志以绿色为背景表示地球，有小猫、小狗、小猴子，还有鸟的形象，表示我们要一起保护和我们生活在一起的小动物们，给它们一个家。

图4-17　中国小动物保护协会标志

### 4.2.2　抽象图形的标志

标志设计中的抽象图形指的是以高度概括的图形符号来表达标志的含义，将一些写实图形加以重组、变形或取局部的特点使受众可以联想到其所能表达的意义。如图4-18所示是印尼航空公司标志，设计师利用多个线条将其连接起来，形成一个抽象的大鸟形象。抽象图形作为标志使标志更有辨识度，同时也使标志的设计更加漂亮。

图4-18　印尼航空标志

抽象的图形可以是几何形，也可以是偶然形，几何图形是人们在长期的生产实践中受自然物象的启发而创作的抽象图形。如：圆形、椭圆形、正方形、三角形、菱形等，这些几何图形经过切割、打散、重构、组合，可以构成千变万化的几何形。几何形可以分解组合，按一定比例、方向、角度，运用转折、反正、回旋、放射、渐变等形式，以强化组织结构的设计手法构成有规律、有条理的标志，可以产生不同的美感。如图4-19所示为万科地产标志，万科标志以圆形作为形成标志的轮廓框架，由朝四个方向的四个万科首字母"V"组成，虽然没有过多复杂的图形，却使标志很有规律感。抽象的图形标志把万科的精神理念——以万科地产让不同的人构想无限的生活空间、非常积极响应顾客的各种需求、为人们提供理想居住空间，表现得淋漓尽致。

图4-19　抽象图形作为标志

如图4-20所示，丰电科技标志选取并列前进的箭头与抽象的大地组成一个整体形象。橙色的箭头从大地上升起，寓意在东方崛起的丰电。箭头代表精准沟通、精准服务、精准目标、精准方向，多组箭头寓意通达及蓬勃发展。箭头的有序性表现出企业的强大凝聚力和实现行业领军者的众志成城。该标志设计也是电路板及电流的形象化处理，形象且直观地展示丰电产品能充分的使用电能，节约能源控制成本。主色调青色是智慧和科技的代表，橙色代表丰电人的激情与热情，在严谨、创新的行业道路上不断进取，打造出积极、温暖、活力、激情的人文企业。

图4-20　丰电科技标志

如图4-21所示的标志是国外一家健身房的标志，该标志是用一条攥紧拳头高举的手臂为主体，中间的半圆，像人头又像冉冉升起的太阳，使图形充满了努力向上的张力。这种手法的运用，寓意努力健身就像是朝着太阳奋斗一样，带给去健身房的人们深深的鼓励，只要努力就会成功，就会得到健康。

图4-21　健身房标志

抽象图形虽然不具有某样具体物象的外形，不过却更能够直接地表达观点、理念等这些标志本质的含义，也更能为标志带来想象的余地。而一些抽象的图形符号，已经在长期的使用过程中被赋予了特定的意义，借用这些符号，也可以简洁而明确地表达标志的含义。

[案例2]

## "三菱集团标志"案例赏析

三菱集团(Mitsubishi Group)是由原先日本三菱财阀解体后的公司共同组成的一个松散的实体。第一家三菱企业是岩崎弥太郎于1870年接手官方经营的长崎造船厂，1873年造船厂更名为三菱商会。接着三菱开始涉足采矿、造船、银行、保险、仓储和贸易，随后又经营纸、钢铁、玻璃、电气设备、飞机、石油和房地产。现在三菱已建立起一系列的企业，在日本工业现代化的过程中扮演着举足轻重的角色。

**分析：**

如图4-22所示，三菱的标志是岩崎家族的家族标志"三段菱"和土佐藩主山内家族的家族标志"三柏菱"的结合，后来逐渐演变成今天的三菱标志。日本三菱汽车以三枚菱形钻石为标志，正为凸显其蕴含在雅致的单纯性中的深邃灿烂光华、菱钻式的造车艺术。这个标志是三菱组织中各公司全体职工的象征。

图4-22 三菱集团标志

(资料来源：百度知道. http://zhidao.baidu.com)

## 4.3 综合形式的标志

综合表现形式是用具象、抽象、文字几种形式相互配合运用，也就是文字、图形综合为一体的标志设计。

在标志设计中，将文字与图形两种形态相结合的案例有很多，但两者并不是简单的拼凑，而是要发挥各自所特有的优势，相互衬托、相互补充。文字能够避免图形在传达过程中多义的缺点，而图形能够表现文字、语言所无法表达的意境与气氛。

由于这种标志所表达的信息比其他上述几种表现形式都要多，所以这种设计形式是最经常被使用的。文字与图形相结合，将两者的优点融为一体，表现能力大大加强，识别性也随之提高。这种设计形式可以加深加快受众对所传达信息、印象的掌握能力，增加趣味性，避免歧义。在设计时要注意文字或图形要以其中一个为主，另一个为辅，不能同样对待，要充分发挥文字与图形各自所特有的优势，相辅相成，加强整体意识。文字与图形的结合既可以是分开的，也可以

是成为一个整体的，一个好的文字加图形标志是既可以表达性质，也可以突出个性。

常见的文字与图形相结合的表现有以下几种形式。

(1) 文字与图形的并置。文字与图形一起出现在一个标志中，共同成为标志的组成部分，如图4-23所示。

图4-23　中国移动

(2) 用图形取代局部的文字。用某个能够表达一定含义的图形，取代文字中的某些局部，从而加强了所要表述的意义，或是赋予了新的意义，如图4-24所示。

图4-24　用图形取代局部的文字

如图4-25所示，"马上有惊喜"创意图形标志将马元素与标志字母相融合展现，简单，创意十足，十分生动有趣。

图4-25　"马上有惊喜"创意图形标志

如图4-26所示的餐饮用具标志，用餐具结合起来作为主体，整个标志图形十分形象化，并具有一定的装饰趣味，生动别致。

图4-26　餐饮用具标志

(3) 文字变形成图形的形态。

将文字有意识的排列成某个图形，或者将文字的字体变形成特定的图形，使得文字与图形的意向相结合，如图4-27所示的TOSRV自行车旅行标志，设计师别具匠心地将TOSRV的上方加上小圆点，下方随意地勾画出自行车轮，组合成充满活力的正在急驶中的旅行者，透出一股轻松欢快，浪漫休闲的气息。整个标志生动形象，具有很强的感召力，诱导人们骑上自行车去亲近大自然。

图4-27　TOSRV自行车旅行标志

## 4.4　综合案例：华润怡宝矿泉水标志

华润怡宝，中国饮用水市场的领先品牌，在华南地区市场占有率连续多年稳居首位，2007年销量达到108万吨。1989年，华润怡宝在国内率先推出纯净水，是国内最早专业化生产包装水的企业之一。华润怡宝也是国家质监和卫生饮用纯净水国家标准的主要发起和起草单位之一。华润怡宝始终以优于"国标"的生产标准为消费者提供健康满意的优质产品，并通过良好的服务，赢得消费者的认同。华润怡宝多年来得到了各级政府部门的肯定与嘉奖，获得中国名牌产品、中国最具竞争力品牌等荣誉。2008年，华润怡宝水业务的管理纳入华润集团6S管理体系，华润怡宝食品饮料（深圳）有限公司列入华润（集团）有限公司一级利润中心序列。2013年，销量居全国前三名。

**分析**：

如图4-28所示，华润怡宝标志设计运用企业商标字体设计，简单又具有辨识度。标志中的外缘曲线，恰似飘扬的旗帜，晕染的设计又似粼粼波光，这些都体现了产品的深刻文化底蕴。绿色的基底色，也正符合它的健康理念，势将企业责任牢记心中。清透的水质、鲜绿的标志，这些都是华润怡宝品质最完美的诠释。能将单纯的字体设计如此出彩，也是与产品品质相互映衬的效果，这样的双赢值得很多企业借鉴。

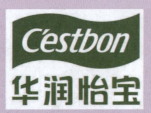

图4-28　华润怡宝标志

（资料来源：好搜网. http://haosou.com）

本章主要讲解了标志的表现形式的相关知识。其主要包括文字形式、图形形式、综合形式，又可具体划分为英文字母标志、汉字标志、数字标志、具象图形标志、抽象图形标志等。

### 一、填空题

1. 标志是有目的地传达信息的_____，由文字、图形或文字与图形的结合而构成的，这是标志构成的基础。

2. 数字型标志是以_____或罗马数字组成的标志形象。以数字为元素的标志设计，在创意过程中加以艺术化的图形处理，可以使标志活泼、生动且具有_____。

3. 具象图形忠于_____，虽然有的图形进行了较大的变形，不过依然可以明确的分辨出物体的形态。

### 二、选择题

1. 文字形式的标志是_____。
   A．英文字母的标志　　　　　　B．汉字标志
   C．数字形式的标志　　　　　　D．阿拉伯数字形式的标志

2. 下列属于图形形式的标志的有_____。
   A．写实图形　　　　　　　　　B．卡通图形
   C．几何图形　　　　　　　　　D．抽象图形

### 三、问答题

1. 在应用英文字母标志时应注意什么？
2. 简述"北京2008"的标志设计的意义。
3. 简述"肯德基"标志的设计方案。

# 第 5 章

企业形象设计概述

## 学习目标

- 了解企业形象设计的概念。
- 了解企业形象的特征。
- 了解企业形象设计的功能。

## 技能要点

CIS的定义　CIS的价值　CIS的发展趋势

### 案例导入

#### "惠普标志"案例赏析

随着市场经济体制的完善和现代企业制度的建立，已完全进入市场角色的企业既要不断增强活力和迅速反应能力以适应市场环境变化，同时又要领先非技术、非价格因素造就企业的鲜明特色。这将迫使企业在经营管理中必须突出"人"的因素。此外，还必须突出企业文化内涵，营造浓郁的文化气息，使消费者在获得物质享受的同时也获得精神享受。今后的企业，将不再单纯推销产品与服务，而是向社会公众推出包括产品与服务在内的企业整体形象。如图5-1所示为惠普标志，标志设计中体现出了企业文化的内涵。

**分析：**

如图5-1所示，惠普的标志来源于两位创始人的名字，简约却不简单，标志由一个蓝色外圆和"hp"二字组成，整体设计简单明了。斜体小写字母相搭配，h的一部分与p的一部分在同一水平线上，显得整个标志非常协调。圆形的外包设计，运用代表地球色的蓝色，像是在向世界人民宣告惠普公司的全球视野。同时，标识采用独具现代感的蓝色，意味着专业、企业精神和科技。也体现了旨在"为用户提供最好的产品"的美国惠普公司的企业文化内涵。

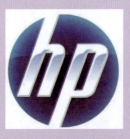

图5-1　惠普公司标志

(资料来源：爱标网．http://www.logo520.com)

## 5.1 企业形象设计的基本概念

### 5.1.1 CIS 的定义

企业形象设计，人们通常称其为CIS(Corporate Identity System，即"企业形象识别系统")设计。这是指一个企业为获得社会的认可和信任，将企业的宗旨和产品所包含的文化内涵传达给公众，从而建立起来的视觉体系形象系统。Corporate是指"公司、法人团体"等，主要指企业，也包括服务机构、事业单位等一切法人组织；Identity则有"同一性、独特性、身份证明"等多重意思。国外一些企业识别专家认为，CIS中的Identity的用法源于美国社会心理学界提出的"社会身份"的概念。

关于CIS的中文定义，有很多种提法：企业识别系统、企业形象识别、企业形象战略、企业综合识别系统……其中比较准确的翻译是"企业形象识别系统"。它是企业在确定自身经营理念和企业文化的基础上，运用统一规范的视觉传达设计和整体的企业行为沟通系统，将企业的相关资讯传播出去，使企业内外部公众对企业形成一致的认同感和价值观，对企业形象进行有目的、有计划的重塑和传播的经营管理技巧。

当代美国首屈一指的CIS设计公司朗涛设计公司与日本合办的郎涛——日本"博报堂"公司董事长深见幸男指出CIS的内涵就是：根据个人所具有的不同社会群体的成员资格而做出的自我确定；由社会群体决定的个体身份又反映了个体的人格特征、身体特点和人际风格。可见CIS最主要的特征是个体的独特性。

> **知识拓展**
>
> 企业导入CIS的最终目的就是向社会传播这种标准化了的企业"个性"，以求得到公众的认可，获得市场空间，从而促进企业发展。

作为企业经营发展战略一部分的，CIS其内涵是相当丰富的，在实际运作中要做到将理论与企业的具体实际相结合也是很不容易的。从我国目前的情况来看，由于种种不言而喻的原因，在引进了CIS的有限企业中，或多或少地存在着这样那样的偏差，有的误认CIS纯粹是企业标志或产品商标的设计，将CIS相当广泛的内涵局限于视觉识别系统中的商标或标志的设计。有的则将CIS片面地理解为企业的精神、信条和信念，将CIS全部内容归结为企业的经营宗旨和企业的口号、标语的拟定，有的在引进CIS时，强调的是"一致性"，在规范员工的言行，统一员工或产品的"包装"之外，CIS便变得空洞无物了。即使在引进了CIS并且准确地把握了它丰富的内涵的某些企业，或者由于信心、人力、资金等方面的局限，其引进的效果总给人们一种不够完善的感觉。因此，建立完善的CIS理论体系，并结合我国国情，恰如其分地应用于企业的经营发展战略，对于每一个从事理论研究和策划应用的专业工作者来说，可谓任重而道远。

### 5.1.2 CIS 的历史

1. 缘起

如果追溯企业形象识别系统的由来，不得不提20世纪初的一位德国设计师，他就是建筑

设计家彼得•贝伦斯。彼得•贝伦斯被聘为德国通用电器——无线电器公司(AEG)的设计顾问，并为该公司设计标志，将公司标志印在信纸、信封等办公用品上，使通用电器公司(AEG)有了统一的视觉符号。这可以看作是视觉识别设计的萌芽，如图5-2所示。

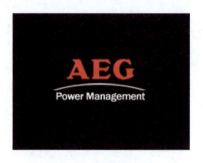

图5-2　通用电器标志

意大利Olivetti公司则注重产品与售货环境的形象，清洁、新颖的经营理念在市场上获得成功，同时他们也非常重视公司名称、品牌标志的设计，1947年，该公司聘请平托为其重新设计了企业名称的标准字体，其新标志采用无衬线小写体的公司名称作标志，准确鲜明。标志被广泛地应用于与公司有关的几乎所有方面，从名片、文具纸张、企业报告、产品表面及包装、工厂的机械设备、运输车辆、展览看板等，形成引人注目的"Olivetti"形象，如图5-3所示。"Olivetti"的企业形象具有划时代的意义，也影响了美国国际商业机器公司(IBM)。

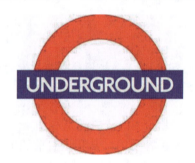

图5-3　意大利Olivetti公司标志

现代意义上的企业识别观念产生于美国，1956年当时的美国1BM公司(国际商用机器公司)，首先导入CIS体系。

1952年小托马斯•沃森接任董事长后实施了一系列战略性的新决策。其中之一的措施就是构建以企业视觉识别为中心的企业识别系统。他主张生产尖端计算机的国际商用机器公司，不仅展厅的室内装饰要华贵精美，而且宣传品、广告推销材料也要采用先进的统一设计。在著名工业设计专家艾略特•诺伊斯的建议下，公司特聘当时美国最有权威的设计家保罗•兰德与诺伊斯合作，重新设计企业名称与标志。诺伊斯认为机器公司具有较强的开拓精神和现代意识，这些理念如果不被大众所了解就等于什么也没有。因此公司应该有意识地在消费者心目中留下一个具有视觉冲击力的形象标记，需要设计一个足以体现公司精神而富有个性的公司标志。他明确指出，原公司标志是公司的全称，不易读写，难以记忆，这是公司形象传播的一大障碍，必须解决。1956年，由公司全称各词开头三个字母组成的新标志IBM问世，并开使用在所有应用项目上，1976年保罗•兰德又设计变体标志，共8种表现形式，1978年为

了统一企业形象避免产生混淆的观感，规定以条纹标志为标准形。线型的标志与公司的产品特征更加接近。IBM的成功揭示了在当代社会中标志设计的最基本原则，那就是"简明醒目"，而后很多大公司都沿用这个原则，如图5-4所示。

图5-4　IBM

继IBM导入CIS之后，可口可乐公司也导入CIS。1886年，美国亚特兰大的药剂师派伯顿配置了可口可乐饮料，百年来以其独特的口味，通过营销战略和广告战略为主的市场活动，已形成风靡全球的魅力。

然而在20世纪60年代末，当公司已成功运作80多年后，面对百事可乐(如图5-5所示)。"新一代的选择"的挑战，该企业领导层却毅然决定更改标志，一举跨越历史传统，创造迎接新时代的形象。公司聘请美国著名的L&M公司为其CIS策划，L&M公司经过市场调查，而后花费了几个月的时间，在数以百计的方案中选择了现在流行的新标志，正方形中配置Coca-Cola手写体标准字，并伴有缎带一样的线条，可口可乐标志具有强化红色与白色视觉对比的冲击力，富有韵律感与流动性。可口可乐公司的CIS推广可以说是美国70年代的代表作。公司实施CIS的成功，不仅在于设计了一个有效的标志，更在传播，今天可口可乐标志深入人心，家喻户晓，就是有效传播的结果，现今可口可乐的标志也在与时俱进，如图5-6所示。

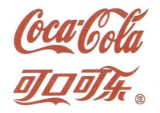

图5-5　百事可乐标志　　　　　图5-6　可口可乐标志

2．成熟

日本是一个善于模仿和汲取他人优点的民族，并善于将外来文化与本国文化创造性地结合，美国导入CIS的经验无疑给日本企业家指出了一条通往成功的光明大道。

**知识拓展**

1971年日本第一银行和劝业银行合并，导入CIS计划，合并后设计出的新的银行标志是一个"心"的图案，这个设计非常成功，不仅在当时令人感到非常清晰、亲切，即使到今天，仍让日本企业界赞叹不已。

伊藤百货公司也在这一年实施了CIS。该公司的经营理念最终确定为"以和为贵"，平泽即以此为核心，对原有企业标志进行了修改，新的标志是一个简明的和平鸽的形象，具有很强的视觉冲击力。第一劝业银行和伊藤百货公司都成功地完成了形象的革新。随后，马自达、大荣百货、伊势丹百货、松屋百货、小岩井乳业、麒麟啤酒、华歌尔、美能达、NTT公司等纷纷导入CIS。在整个20世纪70年代，日本企业实施CIS基本上是沿袭美国式的方法，重点放在名称、标志或产品商标的设计上，属于视觉识别系统的设计和传播，如图5-7所示。

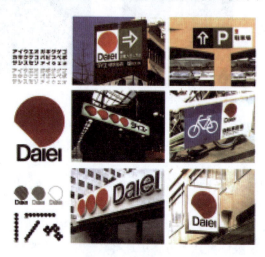

图5-7　视觉识别系统的日渐成熟

### 知识拓展

进入80年代，日本企业界CIS的认识和实际运作发生了质的变化，他们将美国创造的视觉识别系统为核心CIS与富有特色的日本企业文化相结合，把企业理念开发、企业经营活动和企业视觉要素这三个方面加以整合，形成了具有日本民族特色的CIS，希冀借助企业识别系统，产生企业体制和员工观念的革命性变化。

### 3．CIS在中国的发展

CIS引进中国(台湾早在20世纪60年代末期已经引进)大陆是在20世纪后期。当时，随着改革开放的不断深入，社会主义市场经济体制开始启动，面对着陌生而又诱人的市场，企业迫切需要提高经营管理水平，开发和设计出能够打入市场并能占领市场的名牌产品。加上在经济生活和市场管理等方面的法规不健全，假冒伪劣产品肆虐，企业迫切需要差别化，以维护企业和产品的信誉。

1984年，浙江某高等学院从日本引进了一套CIS，原因是这套资料具有一定的美术价值，可作为教材辅助美术教学。随后，各美术学院相继在原来的平面设计、立体设计等课堂教学中增加了CIS视觉设计的教学内容，此时中国的CIS，还只是大学课堂中的美术课。

1988年，韩美林先生为国航设计了中国国际航空公司航标，如图5-8所示，其凤凰标识作为CI系统的核心，为中国国际航空品牌形象的建立发挥了关键作用。直至今天，中国国际航空公司依然采用韩美林先生设计的凤凰标志。

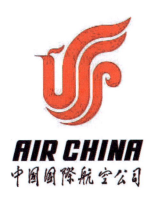

图5-8　中国国际航空公司航标

江西江中制药(集团)有限责任公司是中国OTC行业的领先企业,现已发展成以两家上市公司为运营主体的,集医药制造、保健食品、房地产于一体的现代化综合型企业,江中荣获"2007年中国最具影响力品牌TOP10"(医药类)荣誉称号,行业排名第三。由江中集团出品的猴头菇饼干也采用了CIS系统,如图5-9所示。

图5-9　江中猴菇饼干

## 5.1.3　CIS的价值

传统经济学上有一个"三因素"理论,即影响企业战略的有三大因素——经济因素、技术因素和社会因素。随着时代的发展,三大因素影响企业命运的理论,已很难解释现代工商社会中企业升降沉浮的经济现象,想靠一两个家传秘方经营好一家百年老店,几乎是行不通的了。由于生产力水平的提高和生产技术的更新,任何新产品一经上市,很快便会被竞争者模仿、抄袭,甚至超越。优秀的质量并不能保证产品的畅销,因为同类商品的品质几乎大同小异,我们正在经历着一个产品同质化的时代。在常规传统的三大因素之外,影响企业战略,甚至决定企业生存发展的尚有三大因素之外的"第四因素"——形象因素。

在今天复杂而瞬息万变的现代经济环境中,单纯的技术因素(质量因素)已不足以决定市场局面和企业生命,企业产品之间的质量竞争(物质面的竞争)已更多地转向非物质方面的竞争,无形资本方面的竞争关系到企业的生命。一般来说,消费者本身既不是商品鉴定的专家,又不是生产技术人员,对商品的判断不一定基于对产品品质的了解,而是基于对商品的主观印象,好的品牌印象在消费者心目中能产生决定作用,往往成为消费者购买时的指南

针。例如，在手表市场里，一般人都知道欧米加和劳力士是高级名表，消费者对它们的品牌印象极佳，也愿意花较大的代价来购买，但买的人不一定了解手表的机件构造和性能，其选择的标准，除了购买力之外，便是品牌印象。产品的外观可以被仿效，核心技术可以被破解，但竞争者不可能在一夜之间塑造出一个相同的品牌。在物质生产过剩的今天，品牌毫无疑问已经成为同类产品之间相互区别的标志，品牌形象、企业形象的"质量"高低，已成为企业生命的新的决定因素。只有通过建立良好的品牌形象、深入人心，才能恒久有效。所以才有"从商品力到经济力再到形象力"的发展之说。也才有"形象力导向"和"形象时代"的新概念。

形象力已成为企业人力、物力、财力之外的第四项重要经营资源，是企业的无形资产、宝贵财富。对"形象力"的定义是指特定企业或品牌由于对其形象的设计与推广，而带来的市场竞争力。形象力是和美誉度、知名度、市场定位联系在一起的。企业形象力的高低，代表着品牌或企业形象在公众心目中地位的高低，代表着公众对企业的喜好度与期望值。形象地位高的企业，在公众心目中有较高的声望、信誉和知名度，具有极大的潜在价值。而形象力转化为市场竞争力，则需要形象的设计、积累、推广以及形象的管理，从这个意义上说，CIS设计对企业形象全面系统地整合是企业赢得市场竞争的关键。

> **知识拓展**
>
> CIS的最终目的是通过提高企业形象来增强企业的知名度，提高产品的竞争力，通过实施CIS，改善产品形象，也使产品在市场竞争中取得优势，有利于在消费者心目中建立起品牌偏好。

特别要指出的一点是：有效的实施CIS战略，在一定程度上可以提升企业形象，提高企业的竞争力，但这却并不意味着导入CIS是解决企业一切问题的"灵丹妙药"。对CIS策划的价值定位要客观，既不能无视CIS对企业内部和外部的功能，认为CIS只是"花拳绣腿"，中看不中用；也不能过分夸大CIS的功用，对CIS存在不切实际的奢望。事实上，CIS作为企业的一种经营战略和管理手段，具有长期性，不可能立竿见影，并且CIS与其他经营战略和管理手段一样，有着自己特殊的作用范围。因此必须客观地认识CIS的价值。

### 5.1.4 CIS的趋势

**1．从二维到三维**

传统的CIS设计多从两维平面的角度出发，立足于标志、标准字、标准色和辅助图形的平面图形设计，以及名片、信纸、信封等借助平面印刷媒体的应用设计。发展到今天，随着CIS载体的扩展，CIS设计正从二维走向三维，甚至多维。CIS在展示、指示系统、在建筑立面等涉及立体空间的载体上，正越来越多地得到运用，全方位、多角度的将企业形象传达给公众。

**2．从静态到动态**

(1) 在平面上制造动的效果。
(2) 利用FLASH等动画、网页软件，制作交互式、动态的CIS系统展示。

3．从印刷媒介到数字媒体

利用互联网，具有范围广、成本低、交互的优势。

[案例1]

### "招商银行标志"案例赏析

21世纪经济全球化趋势将进一步增强，对开放的各国经济的渗透力也愈来愈强。受其影响，各国企业集团化经营、连锁化经营初露端倪，各国自己的企业集团不仅应走上规模效益型的轨道，而且也应拥有自己的海外成员企业。在顺应这种经济全球化趋势的过程中，各国企业集团要通过集团整体形象塑造，运用企业形象系统与外国大型企业抗衡。有人把企业形象所产生的力量称为形象力，同人力、物力、财力相提并论，有些企业的企业形象甚至已成为其价值最大的资产。所以，形象力是衡量一家企业是否先进，是否具有开拓国际市场能力的主要指标。招商银行作为中国近代以来延续历史最悠久最古老的银行，跨市场、国际化的大型银行集团，业务范围涵盖商业银行、投资银行、证券、信托、金融租赁、基金管理、保险、离岸金融服务等诸多领域。因此招商银行行标的设计也要有历史感和时代性。

**分析：**

如图5-10所示，为招商银行的标志。招商银行英文名首字母C、M、B为基本设计元素，立足招行国际化、现代化进行设计。视觉中心"M"型稳实有力，象征招行全面拓展国内、国际市场的发展态势。"M"下加横线构成"B"的造型，又与充满速度感的平行射线，形成扬帆出海、资金畅通的图形寓意；七条平行射线代表招行最初的七家股东，传达出明确的亲和性与时代性。标准色选用代表活力、热情的红色，象征招行的经营活力和服务热情，充满向上跃升的内在动力和主动应变市场的积极姿态。整个行徽体现了招行不断进取的精神和变革力量，传达出招商银行"因您而变"的企业理念。标志与招商银行本身的企业特质和文化特质完美融合，深层互动。标志寓含招行将与时俱进，和广大股东、客户一起共创佳绩，打造值得客户信赖和稳健发展的企业。

图5-10　招商银行标志

（资料来源：LOGO之家. http://www.logozj.com）

## 5.2 企业形象设计的特征

### 5.2.1 战略性和整体性

CIS设计是"沟通企业理念和文化的工具",其本质是整体形象和整体战略的制订和传达。CIS关系到企业的全局,它的决策与设计应以战略的眼光,从企业的长期目标和大局出发,并充分发挥三大要素的识别功能,形成最合理的识别系统。

> **知识拓展**
>
> 企业的理念和形象战略导向的正确与否是CIS设计成功与否的关键。而整体性则表示理念贯穿整个组织内、外部活动的始终,不能凌乱孤立,这将在传播过程中起到积极的作用。

### 5.2.2 差异性和稳定性

CIS设计从某种意义上来讲,就是一种差别性设计。它要求组织的理念及所统治的视觉识别与行为识别与众不同,通过寻找、树立企业的独特性,以区别于其他同行,具有很强的识别性。而相对的稳定性是CIS设计产生影响的前提,也是树立良好企业形象的途径。

### 5.2.3 对象性和主客观性

因公众的背景、层次、职业等的不同,对企业形象会有不同的理解和认识,这就决定了企业形象设计的对象性和主观性。虽然不同的公众对同一企业会有不同的认知,但它们都是以企业这一客观对象为基础的,所反映的是企业的特征和现状,因此对企业形象设计传播方案的制定,应考虑不同的公众对象。

### 5.2.4 层次性

企业形象设计可分为表层形象和深层形象。表层形象大多由企业的外部(如视觉要素、行为活动等)可直接感知的形态形成,深层形象则多由企业营运理念、价值观等深层因素影响所致,它对公众的影响长期而持久。深层形象和表层形象的和谐统一,才能树立起良性的有血有肉的企业整体形象。

## 5.3 企业形象设计的功能

CIS是一个由理念识别系统、行为识别系统和视觉识别系统所组成的有机体,在这个有机体中,每一部分都发挥着独特、稳定的功能。

### 5.3.1 提升企业形象、拓展销售渠道

提升企业形象、拓展销售渠道是CIS最基本、最原始的功能。现代CIS的诞生就是为了将企

业全面推向社会，通过一系列的企业形象设计，达到提升企业形象、拓展销售渠道的目的。

随着科技的发展，社会产品极大地丰富起来，不同种类、不同品牌的产品暴风雨式地投入市场，而且同类产品在质量、性能、价格等方面越来越接近，因此，消费者在购物时往往表现出一种无所适从的心态，此时企业形象在购物者的择物标准中就占有相当的分量。往往有这样的消费者，他们在采购商品时，不论价格，不论质地，也不作任何比较，他们所认定的就是商品的品牌。如果没有理想的品牌，顾客宁可空手而归。同样，对于一些信得过的商业企业，尤其是"老字号"，很多顾客根本不需过细查看商品是否合格，是否备有各种必须认证的标签，往往是"信手拈来"，然后"扬长而去"。为什么？因为他们信得过这家店子，信得过店主或老板，这也是工商企业人格化的突出表现。这种现象说明一个问题，那就是企业的形象，老板的形象比商品的质量和价格更值得信赖。反过来，当企业形象提升到一定程度，当企业的声名鹊起的时候，企业的产品便不愁没有销路了，名牌推出以后，以名牌命名的系列产品便可以在原有的市场上畅销无阻，因为消费者已经有了一种"独一无二"的品牌意识和消费定势，如图5-11所示。

图5-11　全聚德标志

## 5.3.2　注入企业活力，增进广告效果

企业所追求的最终目的是经济效益和社会效益，而效益的好坏最终要取决于市场的占有率，影响商品的市场占有率的因素固然很多，在相同的条件下，广告的作用是决定性的。CIS在给企业注入新的活力，增强广告效果方面起着特殊的功用。

1．为企业的经营带来新的生机

对于经营状况良好、企业运转正常、产销形势不错的企业，CIS的引进仍然可以给企业带来新的生机和活力。事实上，那些经营得当、效益高的企业，其企业形象已经深入人心，一些独具慧眼的企业家，往往是在这个时候适时引进CIS，这种因势利导，往往能够节省很多的人力、财力、物力，而且效果更佳。

2．帮助企业摆脱困境

在引进CIS的企业中，携其雄厚的财力和良好的经营势头乘势而引进者毕竟不在多数，多数企业是在面临困境或陷入危机的情况下引进CIS的。这些企业，或者是经营时间不长，缺乏经验和人才，管理不善，没有名气，造成开局不利，或者是"老字号"遇到了新问题，

非借CIS排忧解难不可。

3．实现企业方针转变的顺利完成

在企业经营的过程中，不可避免地要出现经营方向的改变，在这种情况下，企业内外原已形成的运转机制势必打乱，原已在社会大众中树立起来的企业形象和信用势必重塑，这种求得公众重新认识的工作非CIS莫属。

### 5.3.3　促进内部管理，推进企业集团化

企业的效益来自于对企业有效的管理。企业的内部管理是一门专门而高深的学问，但是，择其要者而言，不外两个方面，一方面是对人的管理，另一方面则是对规章制度的管理，这两方面恰好是CIS所研究问题中的重要内容。

**知识拓展**

将这种对人的管理和对制度的管理有机地结合起来，将大大提高企业管理的效益，它不仅可以使员工树立以厂为家的观念，形成企业的合力，还能够吸引人才，提高员工队伍的整体素质。

### 5.3.4　改善企业外部环境，构筑企业稳固防线

企业的发展，光有内部的有效管理还不够，必须要有融洽的外部环境。所谓"内求团结，外谋发展"对于企业形象系统设计来说，也是大有用武之地的。CIS的引进，不但可以提高企业的知名度，郑重推出企业形象，而且还是一种实力的表现。雄厚的实力不仅能鼓舞员工的信心，而且能够使周边的关系企业、政府部门、金融信贷、能源运输等单位或组织树立信心和信用，这样便可使企业尽收天时、地利、人和之利，同时也预示着企业在今后发展过程中的一路凯歌，即使企业在经营过程中遇到了困难，也容易求得相关企业、政府部门和社会大众的理解和支持。

[案例2]

#### "新华人寿保险公司标志"案例赏析

新华人寿保险股份有限公司（简称"新华保险"）成立于1996年9月，总部位于北京市，是一家大型寿险企业。新华保险深入了解人生不同阶段的不同保障需求，体现"为客户创造价值"的原则，形成新华保险产品的鲜明特色。针对客户的不同需求，新华保险建立了完善的产品体系，涵盖传统保障型产品和新型人身保险产品，可满足各个年龄阶段客户在意外伤害、医疗、养老、子女教育、家庭理财等方面的需求。如图5-12所示，新华人寿保险公司的标志设计传达了该公司的企业理念。

**分析：**

如图5-12所示，新华人寿保险公司的标志传达出一种理念，做事必方、诚信、守法、

不越雷池，方中求发展，稳健创大业；做人必方，精业、忠诚、敬业、奉献，新华员工与企业同发展共命运。理念必圆，圆就是求实、求智、求变、求异、求新，与时俱进，庙算于先，新华保险方能大发展、快发展。方是基础、规则、制度，圆是思路、理念、智慧。方能制圆、方能助圆；圆不离方、圆能补方。方圆相容，缺一不可。该公司标志设计的过程中应用了视觉识别的相关知识，通过视觉识别符号把抽象的企业经营理念加以形象化、视觉化，以展示企业独特形象的设计系统。

图5-12　新华人寿保险标志

(资料来源：网易博客. http://khqian1030.blog.163.com/blog)

## 5.4　综合案例：华夏银行标志

　　华夏银行，1992年10月在北京成立；1995年3月实行股份制改造，2003年9月首次公开发行股票并上市交易(股票600015)，成为全国第五家上市银行，2005年10月成功引进德意志银行为国际战略投资者，2008年10月、2011年4月，先后两次顺利完成非公开发行股票。
　　截至2013年9月末，华夏银行在76个中心城市设立了34家一级分行、30家二级分行和12家异地支行，营业网点达到520家，形成了"立足经济发达城市，辐射全国"的机构体系，与境外1000多家银行建立了代理业务关系，代理行网络遍及五大洲110个国家和地区的320个城市，建成了覆盖全球主要贸易区的结算网络，总资产达到15518.09亿元，综合盈利能力快速提升，资产质量显著改善，业务结构明显优化，经营效率较快提高，保持了良好的发展势头。在2013年7月出版的英国《银行家》杂志世界1000家大银行评选中，华夏银行按资产规模排位第94位，在2013年中国企业500强中排名第152位、中国服务业企业500强排名第52位。

**分析：**
　　如图5-13所示为华夏银行的标志，龙是华夏民族创造的表现民族精神之魂的寓意性

形象；搏击四海、升腾向上的龙是华夏银行的精神意味。标志的外形以新石器时代的玉龙为基本原形，还原毛笔韵味，并作图案化处理，使之更加简洁鲜明，显示华夏银行丰富的文明底蕴。标志的内形则采用代表现代银行电子化趋向的信用卡（电脑芯片）造型，表明华夏银行"科技兴行"的经营理念，展示了与国际接轨、早日实现现代化的态势。标志的内外形天然合成，呈中国古钱币形态，将"华夏"与"银行"、"文明"与"现代"从视觉上融为一体；右边的空白与向前的龙尾，形成腾飞的趋向，展示了华夏银行根植中华五千年文明的精髓，永创一流，努力成为现代化、国际化商业银行的雄姿。

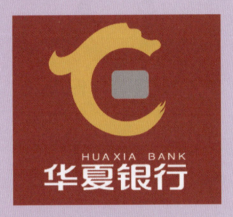

图5-13　华夏银行标志

（资料来源：新浪博客.http://blog.sina.com.cn）

## 本章小结

企业形象设计(CIS)将企业的宗旨和产品所包含的文化内涵传达给公众，并获得社会的认可和信任，它建立起了视觉体系形象系统。本章主要讲解企业形象设计CIS的基本概念，包括CIS的定义、历史、价值与发展趋势，同时也说明CIS的特征与功能。通过学习本章内容，读者可以了解企业形象设计在现代生活中的重要性。

## 教学检测

一、填空题

1. ＿＿＿＿＿＿＿＿将企业的宗旨和产品所包含的文化内涵传达给公众，从而建立起了视觉体系形象系统。

2. 企业形象设计(CIS)是"沟通企业理念和文化的工具"，其本质是＿＿＿＿＿＿＿。

3. 企业形象设计(CIS)的特征包括_____、_____、_____和_____。

4. 企业形象设计(CIS)的功能包括_____、_____、_____和_____。

## 二、选择题

1. 企业形象设计的特征是_____。
   A．战略性和整体性　　　　　　B．差异性和稳定性
   C．对象性和主客观性　　　　　C．层次性
2. CIS的趋势是_____。
   A．从二维到三维　　　　　　　B．从静态到动态
   C．从印刷媒介到数字媒介　　　D．从印刷媒介到互联网

## 三、问答题

1. 简述CIS的含义。
2. 简述CIS存在的价值。
3. 简述CIS的发展趋势和前景。
4. 企业形设计的特征有哪些？
5. 企业形设计的功能有哪些？

# 第 6 章

企业形象设计构成要素与企业视觉形象的设立

# 标志与企业形象设计

**学习目标**

- 掌握企业形象设计的构成要素。
- 了解VI的设计原则与功能。
- 了解VI的设计和程序。
- 了解视觉识别系统的设计。

**技能要点**

CIS的构成要素　MI、BI、VI三者之间的关系　企业视觉形象的设立

**案例导入**

## "大众汽车标志"赏析

企业识别系统应以建立企业的理念识别为基础。换句话说,视觉识别的内容,必须反映企业的经营思想、经营方针、价值观念和文化特征,并应在企业的经营活动和社会活动中进行统一、广泛的传播,与企业的行为相辅相成。如图6-1所示,大众汽车的标志体现了视觉识别设计的原则,成为企业独特的标志文化。

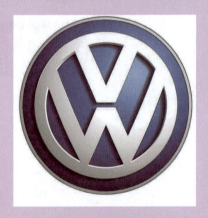

图6-1　大众汽车标志

**分析:**

大众汽车的德文为VolksWagenwerk,意为大众使用的汽车,其标志中的VW为德文全称中首字母的大写形式。标志像是由三个用中指和食指做出的V组成,表示大众公司及其产品必胜—必胜—必胜。大众汽车公司是一个在全世界许多国家都有生产线的跨国汽车集团,名列世界十大汽车公司之一。

# 第6章 企业形象设计构成要素与企业视觉形象的设立

## 6.1 企业形象设计的构成

### 6.1.1 CIS 的构成要素

企业形象识别系统(Corporate Identity System，简称CIS)由三个部分组成，即理念识别、行为识别和视觉识别。

1. 企业理念识别

企业理念识别(Mind Identity，简称MI)，是居于思想性、文化性的意识层面，是企业经营管理和发展的战略指导思想，其内容包括企业宗旨、企业精神及信条、经营哲学、管理模式、市场战略等。例如IBM的经营理念是"尊重个人、服务顾客、追求尽善尽美"。MI是企业各形象要素之间存在的一个统一核心，也是CIS的核心内容。MI是企业在长期发展过程中形成的价值观念体系，是企业精神财富和发展的根本动力。

企业理念识别是整个CIS的灵魂，是企业存在价值、经营思想、企业精神及内涵的综合体现，也是建立整个CIS系统的原动力和实施基础。

企业识别系统运作的根本，就是要把企业富有个性的独特理念MI，通过BI和VI表现出来，它的存在方式和要求制约了BI和VI的最终形式。它规划企业精神，制定经营策略、经营信条，决定企业性格等，是CIS的最高决策层，而能否开发完整的企业识别系统，完全取决于企业理念的建立与执着。

2. 企业行为识别

企业行为识别(Behavior Identity，简称BI)是指在企业理念的指导下，扩展至各类动态的企业活动，并使之统一化、规范化。它是CIS中的动态部分，其内容包括对内的管理方法、制度规范、员工教育培训、产品开发策略和对外的公共关系、经营活动、公益事业等。

BI是CIS设计的非视觉化的动态识别形式，是理念识别的重要载体。如果说，MI是企业的"想法"，那BI就是企业的"做法"。企业行为识别包括企业内部和外部的行为识别。企业内部的行为识别通过干部教育、员工教育、工作环境、内部修缮、生产福利、废弃物处理、公害对策、研究发展等内容来体现。企业外部的行为识别包括市场调查、产品开发、公共关系、促销活动、流通政策、股市对策、公益性和文化性活动等。相对于理念识别系统和视觉识别系统的建立，行为识别牵扯的层面更广、更复杂，也更有弹性，实施也较为困难。

在行为识别方面，麦当劳公司有其独特的BI规范，制定了一套准则来规范员工的行为，即营业训练手册(Operation Training Mamas，简称OTM)、岗位检查表(Station Operation Chemist，简称SOC)、品质导正手册(Quality Chide，简称QC)、管理人员训练(Management Development Training，简称MDT)。

3. 企业视觉识别

企业视觉识别(Visual Identity，简称VI)是CIS的静态部分。它通过一系列具体化的视觉传播形式将企业的理念价值观有组织、有步骤地传递给社会公众，展示出企业独特形象的设计，包括企业视觉可识别的一切事物，如企业名称、企业标志、产品商标、产品名称、标准

字体、企业吉祥物、包装、广告、服装等。企业视觉识别是企业理念的视觉化体现，是企业形象和品牌形象发展的载体，它用统一的视觉语言传达企业抽象的理念系统。

> **知识拓展**
>
> VI是CIS的静态表现，是一种具体化、视觉化的符号识别传达方式。一个品牌要向消费者传达有价值的信息，视觉化传达是其中很重要的一种方式。

现代科学的研究表明，人所感觉接收到的外界信息中，83%来自眼睛，11%来自听觉，3.5%来自嗅觉，1.5%来自触觉，另有1%来自味觉。因此，视觉因素在企业识别系统中具有非常重要的地位。以视觉符号的系统设计来传达品牌信息，是一种比较有效的传播方式，它将企业理念、企业文化、服务内容、企业规则等抽象语言，以视觉传播的手段，将其转化为具体的符号概念，应用到形象的展开上。

> **知识拓展**
>
> 对于CIS的三大组成可以作一些形象的比喻。就一个国家而言，MI就像国家的宪法，确定了国家的性质；BI是国家的法律，规定了公民的行为规范；而VI像是国旗、国徽，代表国家的对外形象。就个人形象而言，一个人的气质、性格就是MI；行为举止、修养是BI；发型、装束则是VI。对于明星包装而言，整体形象、戏路特点是MI设计；职业道德、公众行为是BI规范；而外形包装则是VI传达。IBM第二代老板小托马斯·华生作为一个企业家，给自己的定位是：要拥有卓越的经营条件；要能恪守信条；同时又要有随时能改变这些信条的勇气。这就是他的MI、BI设计理念。

4. 其他识别

随着社会的发展，企业与消费者、社会公众之间沟通交流的手段、途径越来越多，CIS传统的三大组成MI、BI、VI已不能完全涵盖企业CIS战略的全部内容，听觉识别、感觉识别、市场识别、战略识别、情感识别、超觉识别、环境识别等一些新的识别系统为CIS的含义增添了新的内容。

1) 听觉识别

听觉识别(Audio Identity，简称AI)，是根据人们对听觉、视觉记忆比较后得到的一种CIS方法，是通过听觉刺激传达企业理念、品牌形象的系统识别。

听觉刺激在公众头脑中产生的记忆和视觉相比毫不逊色，而且一旦和视觉识别相结合，将会产生更持久、有效的记忆。比如大家熟悉的中国人民解放军，冲锋时吹的冲锋号声，能使人精神百倍；熄灯时吹熄灯号声，使人迅速进入梦乡；训练方阵时奏军歌声，能反映军队威武的形象，这些都是十分成功的AI导入。听觉识别主要由以下要素构成。

(1) 主题音乐。这是企业的基础识别，主要包括：企业团队歌曲和企业形象歌曲。前者主要用于增强企业凝聚力，强化企业内部员工的精神理念，后者则主要用于展示企业形象，向外部公众展示企业风貌，以此增强其信任感，如郑州亚细亚的《亚细亚之歌》。

(2) 标识音乐。这是主要用于广告音乐和宣传音乐中的音乐，一般是从大企业主题音乐中

# 第6章 企业形象设计构成要素与企业视觉形象的设立

摘录出高潮部分，具有与商标同样的功效，如麦当劳的广告音乐更多选择、更多欢乐，就在麦当劳。

(3) 其他音乐。这是从高层次出发来展示企业形象，通过交响乐、民族器乐、轻音乐等来进行全方位的展示。

(4) 广告导语。一般是在广告语中所做的浓缩部分，用很简洁的一句话来体现企业的精神，以凸现企业的个性。

以下是一些我们耳熟能详的经典广告语。

- 溶在口，不溶在手。(M&M巧克力)
- 维维豆奶，欢乐开怀。(维维豆奶)
- 钻石恒久远，一颗永流传。(De Beers钻石)
- 小身材，大味道。(Kisses巧克力)
- 牛奶香浓，丝般感受。(德芙巧克力)
- 网易，网聚人的力量！(网易网络)
- 科技以人为本。(诺基亚手机)
- 立邦漆，处处放光彩！(立邦漆)
- 滴滴浓香，意犹未尽。(雀巢咖啡)
- 上上下下的享受！(三菱电梯)
- 金利来——男人的世界！(金利来)
- 想知道"清嘴"的味道吗？(清嘴含片)
- 做光明的牛，产光明的奶。(光明乳业)
- 更多选择、更多欢笑。(麦当劳)
- 方太，让家的感觉更好！(方太厨具)
- Just do it！(耐克)
- 今年过节不受礼，收礼只收脑白金。(脑白金)
- 车到山前必有路，有路必有丰田车。(丰田汽车)
- 大宝，天天见。(大宝)
- 做女人真好！(太太口服液)
- 一切尽在掌握！(爱立信)
- 飘柔，就是这么自信。(飘柔)
- 晶晶亮，透心凉。(雪碧)

(5) 商业名称。商业名称要求简洁上口，能体现企业理念。例如保健品企业命名为"健康久久"，让人一听名称就对企业理念、经营业务有所认识。

2) 感觉识别

感觉识别(Feeling Identity，简称FI)是指通过视觉、听觉、嗅觉、味觉等综合的感官刺激来传递企业信息，树立品牌形象的系统识别方法。

3) 市场识别

市场识别(Market Identity，简称MI)是指企业用公关、促销、广告等市场活动树立品牌形象的识别系统。

### 4) 战略识别

战略识别(Tactic Identity，简称TI)是指企业在实施CIS方案时，始终贯彻战略思想，以一种整体的、长远的思路进行CIS设计。

### 5) 情感识别

情感识别(Sensation Identity，简称SI)是企业跳出产品的范畴，以情动人树立品牌形象的识别系统。情感识别系统包括：公益活动、公益广告、赞助大型社会活动等内容。

### 6) 超觉识别

超觉识别(Instinct Identity，简称II)也称直觉识别，是指利用人们具有的直感力或第六感来认知和评价事物的识别系统。

### 7) 环境识别

环境识别(Environment Identify，简称EI)是企业通过创造良好的环境，改变公众认知和评价的识别系统。环境识别包括企业所处的市场环境、企业内部环境和企业展现给公众的环境。

---

[案例1]

### "中国太平洋保险（集团）股份有限公司"案例赏析

中国太平洋保险（集团）股份有限公司（以下简称"太平洋保险"）是在1991年5月13日成立的中国太平洋保险公司的基础上组建而成的保险集团公司，总部设在上海，2007年12月25日在上海证交所成功上市，2009年12月23日在香港联交所成功上市。2012年，太平洋保险在线服务科技有限公司注册成立。太平洋保险以"做一家负责任的保险公司"为使命，以"诚信天下，稳健一生，追求卓越"为企业核心价值观，以"推动和实现可持续的价值增长"为经营理念，不断为客户、股东、员工、社会和利益相关者创造价值，为社会和谐做出贡献。

**分析：**

如图6-2所示是太平洋保险的标志，由紧凑的英文缩写组合，像一面扬起的帆。其中，蓝色代表大海（太平洋），太平洋所要表达的是团队精神：平时注入一滴水，难时拥有太平洋，即是保险的意义，互帮互助。

图6-2 中国太平洋保险(集团)股份有限公司标志

(资料来源：爱标网. http://www.logo520.com)

CIS的实施，在企业内部，可使企业的经营管理走向科学化和条理化，根据市场和企业的发展有目的地制定经营理念，使企业的生产过程和市场流通流程化，以降低成本和损耗，并有效地提高产品质量。

总而言之，一个完整的CIS可对外部传播信息，利用各种媒体做统一形象宣传，使社会大众大量地接收企业传播的信息，建立起良好的企业形象来提高企业及产品的知名度，增强社会大众对企业形象的记忆和对企业产品的认知率，使企业产品更为畅销，为企业带来更好的社会效益和经济效益，如图6-3所示。

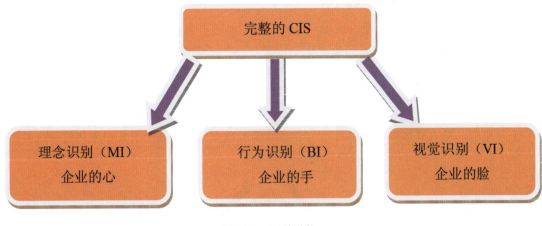

图6-3　CIS的结构

## 6.1.2　MI、BI、VI 三者的关系

CIS的关系可以用公式来表示：CIS=MI[①]+BI+VI。MI、BI、VI三者的基本关系如下。

(1) MI是CIS的灵魂，是CIS的核心和原动力。没有MI即是没有方向，即使企业的CIS开展成功了，那也是带有偶然性的。

(2) BI是基础，是最终全面体现企业理念的要素。企业行为是否能完整表现企业理念的关键在于管理。

(3) VI设计是关键。首先，理念本身很难直接、快速、具体地显现它的内容，而BI偏重行为活动的过程，消费者对它的认识也需要一定的时间，所以，CIS中以VI的力量和感染力最为具体和直接。它能使公众在看一眼的情况下，感受到企业的基本精神和差异性。可较轻易地达成识别、认知的目的。再者，良好的开端是成功的一半，精心设计的VI正是起着这样的作用。VI本身所含有的意义不需经过解释，可直接使人感知。

> **知识拓展**
>
> MI贵在"个性"，BI贵在"统一"，VI贵在"识别"。一旦企业形成稳定的精神文化模式，任何人进入这种模式都会被同化。环境能改造人，而良好的环境是人创造的。

---

① 以下MI均指理念识别，而非市场识别。

**[案例2]**

## "中国信合"案例赏析

中国农村信用合作社（以下简称中国信合）是中国金融体系的重要组成部分，主要为社员提供金融服务。农村信用社是独立的企业法人，以其全部资产对农村信用社的债务承担责任，依法享有民事权利，承担民事责任。

**分析：**

如图6-4所示，中国信合标识整体造型质朴简约、富有动感。红、绿标志的组合，具有浓厚的传统感，而黑色的综艺体"中国信合"及字母，又具有强烈的现代感，展现了中国信合是一个根基于传统文化，具有现代管理意识的企业。整个标识以人化的"绿色之手"为主体元素，中间有一个红色的铜钱币，这表示"中国信合"基于传统，服务于广大三农的货币企业。铜钱上的缺口，代表中国信合要冲出自己的束缚，去接受新观念，突破旧体制的创新精神。两只"绿色之手"传递着中国信合的热情和执着，意味着这在广袤的大地上，播撒绿色，为民谋富。

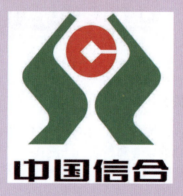

图6-4  中国信合标志

(资料来源：爱标网.http://www.logo520.com)

## 6.2  VI的设计原则和功能

VI设计是将企业理念、企业价值观，通过静态的、具体化的、视觉化的传播系统，有组织、有计划和正确、准确、快捷地传达出去，并贯穿在企业的经营行为之中，使企业的精神、思想、经营方针、经营策略等主体性的内容，通过视觉表达的方式得以呈现，使社会公众能一目了然地掌握企业的信息，对企业产生认同感，进而达到企业识别的目的。

VI设计的首要问题是，企业必须从识别和发展的角度，从社会和竞争的角度，对自己进行定位，并以此为依据，认真整理、分析、审视和确认自己的经营理念、经营方针、企业使命、企业文化、运行机制、企业特点以及未来发展方向，使之演绎为视觉的符号或符号系

统。其次，是将具有抽象特征的视觉符号或符号系统，设计成视觉传达的基本要素，统一地、有控制地应用在企业行为的方方面面，达到建立企业形象的目的。

在VI设计开发过程中，从形象概念到设计概念，再从设计概念到视觉符号，是两个关键的阶段。这两个阶段把握好了，企业视觉传播的基础就具备了。

> **知识拓展**
>
> VI设计是企业形象识别的基础系统，主要由基础识别和应用识别两大部分组成。其中，基础识别部分主要包括企业标志、企业标准字体、标准色彩、标准组合、企业吉祥物等；应用识别部分主要包括办公用品类、交通工具类、环境与陈设类、产品与包装类、广告宣传类、旗帜类、员工制服类等媒体应用设计。

## 6.2.1　VI的设计原则

VI设计必须把握同一性、差异性、民族性、有效性等基本原则。

**1. 同一性**

为了达成企业形象对外传播的一致性与一贯性，应该运用统一设计和统一大众传播，用完美的视觉一体化设计，将信息与认识个性化、明晰化、有序化，把各种传播媒体上的形象统一，创造能储存与传播的统一的企业理念与视觉形象。只有这样，才能集中与强化企业形象，使信息传播更为迅速有效，给社会大众留下强烈的印象与影响力。要达成同一性，就必须实现VI设计的标准化导向，必须采用简化、统一、系列、组合、通用等手法对企业形象进行综合的整形。

(1) 简化。简化是指对设计内容进行提炼，使组织系统在满足推广需要前提下尽可能条理清晰、层次简明，优化系统结构。如VI中，构成元素的组合结构必须化繁为简，有利于标准的施行。

(2) 统一。统一是为了使信息传递具有一致性和便于社会大众接受，把品牌和企业形象不统一的因素加以调整。品牌、企业名称、商标名称应尽可能地统一，给人以唯一的视听印象。例如北京牛栏山酒厂出品的华灯牌子，厂名、商标、品名极不统一，在播出广告时很难让人一下子记住。如果把三者统一，信息单纯集中，其传播效果将会大大提升。

(3) 系列。系列是指对设计对象组合要素的参数、形式、尺寸、结构进行合理的安排与规划。例如对企业形象战略中的广告、包装系统等进行系列化的处理，使其具有家族式的特征和鲜明的识别感。

(4) 组合。组合是指将设计基本要素组合成通用较强的单元，如在VI基础系统中将标志、标准字或象征图形、企业造型等组合成不同的形式单元，可灵活运用于不同的应用系统，也可以规定一些禁止组合规范，以保证传播的同一性。

(5) 通用。通用即指VI设计必须具有良好的适合性。例如标志不会因缩小、放大产生视觉上的偏差；线条之间的比例必须适度，如果太密，缩小后就会并为一片，要保证大到户外广告，小到名片均有良好的识别效果。

同一性原则的运用能使社会大众对特定的企业形象有一个统一完整的认识，不会因为企

业形象的识别要素的不统一而产生识别上的障碍,增强了形象的传播力,如图6-5所示。

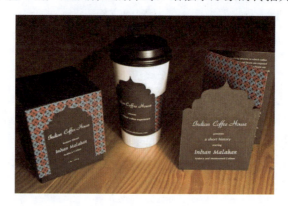

图6-5 咖啡

### 2. 差异性

企业形象为了能获得社会大众的认同,必须是个性化的、与众不同的,因此差异性是十分重要的原则。

差异性首先表现在对不同行业的区分,因为在社会性大众心目中,不同行业的企业与机构均有其行业的形象特征,如化妆品企业与机械工业企业的企业形象特征应截然不同。

在设计时必须突出行业特点,只有这样才能使其与其他行业有不同的形象特征,有利于识别认同。其次必须突出与同行业其他企业的差别,只有这样才能独具风采,脱颖而出。如图6-6所示的啤酒包装设计,用绿、黄、银灰色图案与文字相互配合,突出包装设计。

图6-6 啤酒包装

### 3. 民族性

各个不同民族的文化均有自己的特点,在语言、文字、审美、色彩、图形等方面,每个民族都有它的偏爱和厌恶,因此在VI设计时必须注意传达本民族的个性,不符合民族习惯的视觉设计必然是失败的。

尤其是随着中国市场的国际化程度越来越高,在全球化的浪潮下,参与国际性VI设计项目的机会也越来越多,因此设计者必须充分重视VI设计的民族性原则。

驰名于世的"肯德基"和"麦当劳"独具特色的企业形象,展现的就是美国式生活的快餐文化,如图6-7、图6-8所示。

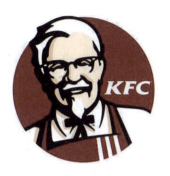 

图6-7　肯德基标志　　　　　　　　　图6-8　麦当劳标志

> **知识拓展**
>
> 　　塑造能跻身于世界企业之林的中国企业形象，必须弘扬中华民族文化优势。灿烂的中华民族文化，是我们取之不尽、用之不竭的源泉，有许多值得我们汲收的精华，有助于创造具有中华民族特色的企业形象。

4. 有效性

有效性是指企业经策划与设计的VI计划能得以有效地推行运用。VI是解决问题，不是企业的装扮物，因此需要能够操作和便于操作。

企业VI计划要具有效性，能够有效地发挥树立良好企业形象的作用，首先在其策划设计阶段必须根据企业自身的情况，企业的市场营销的地位，确立准确的形象定位，然后以此定位进行发展规划。在这点上协助企业导入VI计划的机构或个人负有重要的责任，一切必须从实际出发，不能迎合企业领导人一些不切合实际的想法。

> **知识拓展**
>
> 　　企业在准备导入VI计划时，能否选择真正具有策划设计实力的机构或个人，对VI计划的有效性也是十分关键的。VI策划设计是一笔企业发展的必要的软投资，是一项十分复杂而耗时的系统工程，需要花费相当多的经费。

要保证VI计划的有效性，一个十分重要的因素是企业主管要有良好的现代经营意识，对企业形象战略有一定的了解，并能尊重专业VI设计机构或专家的意见和建议。而后期的VI战略推广更要投入巨大的费用，如果企业领导在导入VI计划的必要性上没有十分清晰的认识，不能坚持推行，那么前期的策划设计方案就会失去其有效性，变得毫无价值。如图6-9所示为IBM公司VI计划的应用。

5. 艺术性原则

企业标志形象、标准字体等视觉识别是一种视觉艺术。同时，对视觉艺术的欣赏过程也是一种审美过程。因此企业的VI视觉识别系统的设计必须符合美学原理，适应人们审美的需要，如图6-10所示为优衣库企业形象设计。

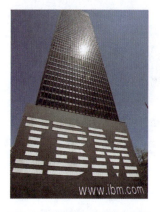

图6-9　IBM VI计划的应用图

6-10　优衣库企业形象设计

## 6.2.2　VI设计的功能

VI是市场经济下企业经营发展的必然结果,它的产生与企业经营环境、营销策略密切相关。从国际市场营销的角度来看,20世纪五六十年代的商品竞争主要体现在价格方面,七八十年代的商品竞争主要体现在质量方面。但随着科技的进步和各个企业生产手段的日益接近,使得商品在价格和质量方面的差异难分伯仲。到了九十年代以后,商品的竞争就体现为设计的竞争。这里所说的"设计"包括产品的工业设计、包装设计、店面促销设计以及售后服务设计等,而这些设计事实上都是基于该企业的VI设计,或者说都是VI设计的应用或延伸。VI设计的主要功能可以概括为以下几个方面。

**1. 树立企业形象**

VI设计在明显地将该企业与其他企业区分开来的同时,又确立了该企业明显的行业特征或其他重要特征,确保了该企业在经济活动当中的独立性和不可替代性。明确该企业的市场定位,是企业的无形资产的一个重要组成部分。例如七喜与芬达在口感上并无大的差异,但是我们却能在琳琅满目的货架上轻易地认出它们,原因就在于各自不同的企业形象设计,如图6-11、图6-12所示。

图6-11　七喜汽水

图6-12　芬达汽水

## 2. 体现企业精神

VI设计传达该企业的经营理念和企业文化，以形象的视觉形式宣传企业。如图6-13所示，敦豪航空货运公司(DHL)通过VI设计，强化了企业形象，它的标志设计体现出速度、科技及创新的理念，以独特的字体，配上红色及黄色，产生强烈的视觉冲击力。

图6-13　DHL快递公司标志

## 3. 提高市场竞争力

VI设计以自己特有的视觉符号系统吸引公众的注意力并产生记忆，使消费者对该企业所提供的产品或服务产生较高的品牌忠诚度，从而提高企业的市场竞争力。比如，在很多情况下，一位消费者是否决定购买一套鸿星尔克或是特步的运动衣，往往取决于他喜欢哪件运动衣上的标志，这就是视觉给人们带来的潜意识消费，如图6-14、图6-15所示。

图6-14　鸿星尔克标志　　　　　　　　图6-15　特步标志

## 4. 增强企业凝聚力

VI设计可提高该企业员工对企业的认同感，提高企业士气，增强企业凝聚力。如图6-16所示的紫荆山百货的广告，增加了员工的士气，鼓舞人心，"相信你我他"广告语，增强了企业凝聚力。

图6-16　紫荆山百货

### 5. 延伸品牌形象

许多大公司的业务范围非常广泛,有的跨度之大令人难以想象,比如运输、旅游、商场、服装、食品、饭店等等。但是由于这些公司成功地在其各个商业领域里严格地实行了统一的VI系统,便使其品牌形象得到了很好的延伸,如图6-17所示为金太阳装饰公司的企业形象VI树。

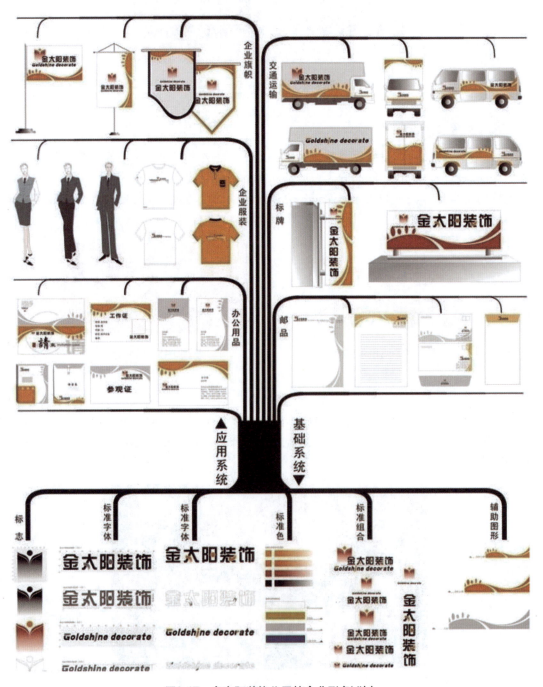

图6-17　金太阳装饰公司的企业形象VI树

[案例3]

## "ANTA品牌"案例赏析

如图6-18所示,ANTA标志中的红色图形为字母A的字型体,整体构图简洁大方,富于动感。图形鲜红的色彩代表了安踏的活力与进取精神。圆弧构造出的空间感展现了安踏人开拓创业的无限发展前景,变形的A则抽象出一只升腾而起的飞行形象,以极其简约、概括的手法展现了力量、速度与美三元素在运动中的优美组合,并从广义上喻义安踏追求卓越、超越自我的理念。

"安踏"从品牌标志组合上看,又让人耳目一新,活力再现,表现为人以腾飞的姿态在辽阔的神州大地,站得稳、走得正,踏踏实实创百年品牌。Anta在希腊语中的意思是"大地之母",体现出安踏广阔的胸怀和对世界与人类的奉献精神。希腊是现代奥林匹克运动会的发源地,选择Anta具有极为深刻的含义,它喻指安踏品牌所奉行的奥运精神和产品的运动性,它涵盖了安踏的文化和灵魂,以及现代体育精神。"安踏"品牌应用英文名Anta,表明安踏品牌是一个国际化、民族化的专业体育用品品牌。同时也反映出安踏人不断创新、敢于拼搏、挑战自我的精神,表达了安踏企业决心要做民族的"安踏"、百年的"安踏"和世界的"安踏"。

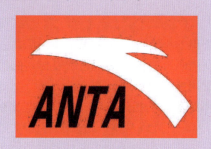

图6-18　ANTA品牌标志

(资料来源:爱标网.http://www.logo520.com)

## 6.3　VI设计的程序和要点

VI是整个CIS中,需要艺术设计专业的学生熟练掌握的部分,也是将来在实际的CIS策划和推广过程中,需要平面设计师去设计和制作完成的部分。VI设计要素由基础设计系统和应用设计系统两大部分构成,如表6-1所示。

表6-1　VI设计构成要素一览表

| 基础设计系统 | |
| --- | --- |
| 标志 | 企业标志及标志创意说明　标志墨稿　标志标准化制图 |
| 标准字 | 全称中文字体　简称中文字体　中文/引文字体方格坐标制图 |
| 标准色 | 印刷色　辅助色系　背景色　搭配 |

| 基础设计系统 | |
|---|---|
| 象征图形（辅助图形） | 象征图形彩色稿 规范 搭配 |
| 吉祥物 | 立体效果 动态造型 |
| 宣传口号、标语 | |
| 应用设计系统 | |
| 办公用品系列 | 名片、信封、便签、信笺、文件袋、传真，各类商业表格、单据、纸杯、打火机…… |
| 包装类设计 | 包装箱、盒、容器、包装纸、手提袋、包装胶带…… |
| 导视标识、环境设计 | 具有引导、指示或禁止作用的各类室内外标识设计 |
| 交通工具设计 | 各类型车辆、船只、飞机等外观装饰设计 |
| 广告宣传设计 | 各大媒体发布的平面或三维、动态等的广告设计 |
| 公关礼品设计 | 用于公关活动的礼品、请柬、挂历、宣传册、聘书等的设计 |
| 服装设计 | 各级、各类员工制服，不同季节的员工制服，徽章、鞋帽等设计 |
| 展览设计 | 大型展览活动中展台的设计 |

### 6.3.1 基础设计系统

**1. 标志如下：**

标志设计的原则如下。

(1) 视觉突出——醒目、突出的标志形象易于识别和记忆。

(2) 概念准确——可使受众清晰准确地感受到它所要传递的信息，避免产生歧义。

(3) 创新独特——避免有雷同或类似的造型。

(4) 简洁——标志的简洁不是狭义的指形态结构的简单与繁杂，而是在设计中追求专业的设计表现，力求做到表达的内容意义准确易辨，造型上避免对主题无意义的修饰。

(5) 内涵丰富——优秀的标志能产生与受众之间的互动，既能引发受众的想象，缺乏层次和内涵的设计会削弱标志的表现力。

(6) 实际应用——考虑应用的效果，包括技术和成本在内的适用性。

(7) 适合的造型——有的是需要长期稳定的视觉识别系统，有的则可能是具有时效性的视觉识别系统(如运动会、博览会等活动)，所以要根据需求用适合的表现手法及设计形态。

(8) 便于使用和管理——符合系统性、整体性的要求。

**2. 标准字体**

专用标准字体是通过统一的文字特征来表现的特定字体，是加强象征功能的基本要素。专用字体可从现有字体中选择特定的字体，也可独立开发设计专用的字体，优点是利于区别性和形象的诉求。在开发设计专用字体时，一方面要注重可读性、再现性、识别性；另一方面与标志形态协调，由专用字体构成的简称起到"第二标志"的作用，也须符合开发前确定的设计概念；最后还要考虑组合使用的适合性(组合包含多种横式排列组合、竖式排列组合)。

在字体设计中，首要的任务是确定符合设计概念的大致表现形式，找出和标志相协调的设计手法，设定字体的比例关系。其次要考虑每个字的笔画结构布局，字体间距要比例协

调、匀称端正；最后在设计细化过程中要注意字体大小和字体间距视觉误差的矫正。

字体往往与标志同时使用，出现频率高，应用广泛。标准字体与标志共同构成了整个VI系统的核心部分，VI系统中的其他各项都是围绕这两项展开的。(延展、发挥、应用)

所谓标准字体(Logo Type)，就是为企业的名称及品牌名称设计一种风格独特的字体。关于标准字体，有以下几点需要注意。

(1) 标准字体不等于印刷字体。印刷字体，就是计算机字库(方正、汉仪、文鼎)现成设计好的字体，而且常用的印刷字体有宋体、黑体、圆体、综艺体……

标准字体是以印刷字为基础，经过变化设计的全新字体，这种设计体现在以下几个方面。

- 笔画特征上(起笔、收笔、转折点的特征)；
- 体现在笔画粗细变化上(横、竖粗细的比例关系)；
- 笔画的搭配，笔画间距的变化；
- 字体外形的变化；
- 字体、字间距、行距、排列位置关系的变化；
- 图形元素(标点中出现的图形元素)与字体的结合使用。

(2) 标准字体不等于字体设计，也不等于以文字发挥的创意海报设计内容。

我们知道，文字在平面设计中是一种很重要的视觉表现符号，有着与图形同样的视觉传达功能。

但是，文字首先是一种普及、通俗、约定俗成的信息、传达符号，必须标准、明白的传达企业和品牌信息。(文字就像数学公式，像法规条文，严谨、准确，长短之差、点撇的变化，可能就是另外一个字，传达另外一个意思了，如未一末，戊一戌)也就是说，我们在进行标准字体设计时，虽然可以利用刚才提到的各种方法对字体进行适当的装饰和变化，但千万不要为了追求视觉效果，使其变得充满歧义，不要使标准字承担太多图形传达的任务，似是而非，不宜辨识。一定要把握住一个"度"，这个度就是既要美观、独特，又必须符合现代企业高速度、高效率的精神，具备准确、易读的特点。

在字体设计上，有许多字体设计的方法，除了笔划特征、字体外形、图形元素变化使用外，还有字体解构、笔画简省，有时只保留文字大的外形特征，保留该字的神韵，而其他笔画和结构均可进行很大的调整。这种对字体高度抽象、概括和提炼的方法，应用到广告创意，甚至设计中时，都是非常有趣、有效的，但在标准字的设计中不允许有如此大的变化，不要让受众出现猜字的情况。

(3) 标准字设计的几个要求如下。

- 准确性：内容的载体，是视觉语言，也是听觉语言。
- 关联性：不能只好看、独特，而且要与企业和VI系统中的其他元素有个内在联系。VI中哪些元素呢？标志、吉祥物、商品包装……(企业，商品特性)企业理念、产品特征、标志、标准字、吉祥物、风格统一。不能标志古朴典雅，字充满后现代气息；产品充满人情味，亲切，字严肃、呆板。
- 独特性：要利用独特的风格，引起注意，留下持久的印象。

很多企业利用书法名家题写的企业名称作标准字，这对于传统老字号企业，像荣宝斋、全聚德、六必居，能起到借名人之光，提高企业知名度，体现历史传承感，笔墨变化、意韵生动的特点。

对于一般企业，书法字一来识别性低；二来与英文字体和VI系统中的其他元素很难搭配。另外，像同一书法家，如启功，频繁写字，同一书法也未必能很好区分不同企业的不同特点，因此，少用书法作标准字。

(4) 标准字主要包括企业名称、品牌名称的中英文全称和简称。

为了传递信息的快捷，企业名称经常以简称的形式出现。

心理学家测试，一般2~4个字的中文名称和6个字母以下的英文简称，记忆效果最好。

我们国家的企业，在进入国际市场，推行英文品牌的时候，最好别使用汉语拼音，或汉语拼音的缩写。这不仅给英文国家的受众带来阅读上的不便，有时甚至会产生误会。例如：

- FANG FANG(芳芳)：英文意思，毒牙。
- MAXI PUKE：MAXI，最大限度的；PUKE，呕吐；最大限度的呕吐。
- FIVE GOATS："五羊"的直译，但是，GOAT在英文中有"不正经的男人，色鬼"之意，五个色鬼。
- PANSY："紫罗兰"衬衣，PANSY在英文中常用来形容没有男子气的同性恋。

由于中西文化的差异，生活习俗、宗教信仰等的不同，无论是外国的品牌进入中国市场还是中国的品牌打入外国市场，都要慎重解决品牌命名的问题。这种命名，不仅不能简单使用拼音，很多时候不能简单地直接翻译。"命名"在很多时候超越了语言学的范畴，而上升到文化心理甚至市场重新定位的局面。

(5) 发达国家的一些大品牌，有一种采用字体标志的趋势，即标志与标准字合二为一。如SONY、ADIDAS……不必借助图形，就可以起到视听同步的效果。

### 6.3.2 应用设计系统

应用设计系统包含办公用品系列、产品类设计、包装类设计、店面设计等类别。

1. 办公用品系列

办公用品不仅是企业办公室不可或缺的工具，同时也是企业得以与外界广泛接触的免费广告媒介。一个风格独特的名片或者一张设计精美、印刷讲究的信笺，往往都可以给对方留下良好而深刻的第一印象。

通常需要设计的办公用品主要有信封、信签、便签、名片、工作证、文件夹、请柬、烟灰缸、茶杯、纸杯、笔……

办公用品的设计要求如下。

(1) 实用。办公用品一般面积不大，如果缺乏个性，很难引起人们的注意；但如果设计得过于花哨，又会给人造成一种杂乱无章，喧宾夺主的感觉。比如在名片上找不到名字，信纸底纹太过清晰、花哨，看不清正文……在进行办公用品的设计时，多数要严格遵照排列组合规定中的要求。可以尝试新鲜的印刷材料和印刷方法，提升办公用品的趣味性和记忆度。例如，利用牛皮纸、羊皮纸、带底纹的各色卡纸。当然，也要考虑到办公用品的制作成本，要依据不同企业的承受能力，量力而行。

(2) 合规。名片、信纸、信封(国际和国内)、便签、纸杯都有一个相对统一的通用尺寸，或标准。作为一个设计师，要像熟记自己的生日一样熟记住这些数据，不然不合规的信封邮局不给寄。在此基础上，按照排列组合的规定进行编排，保持企业形象的高度统一。

总之，设计的过程要把握一个度，强调个性，不等于抛弃实用；要求合规，也不等于过分保守，版式的编排上可以有大的突破。另外通过底纹明暗、虚实、旋转、局部切割使用，来丰富效果，心中始终明确主次关系，不要面面俱到、喧宾夺主，要风格统一、简洁大气。

2. 产品类设计

包装类设计包括包装箱、盒、容器、包装纸、手提袋、包装胶带等。导视标识、环境设计包括具有引导、指示或禁止作用的各类室内外标识设计。按照使用的功能可分为商标、徽标、标识、企业标、文化性标、社会活动标、社会公益标、服务性标、交通标、环境标、标记、符号等。作为人类直观联系的特殊方式，在社会活动与生产活动中无处不在，越来越显示其极重要的独特功用。例如：国旗、国徽、公共场所标志、交通标志、安全标志、操作标志等，各种国内外重大活动、会议、运动会以及邮政运输、金融财贸、机关、团体、公司及个人的图章、签名等几乎都有表明自己特征的标志。随着国际交往的日益频繁，标志的直观、形象、不受语言文字障碍等特性极其有利于国家间的交流与应用，因此国际化标志得以迅速推广和发展，成为视觉传送最有效的手段之一。

3. 标准色

标准色(house colour)是指定作为企业专用的一种或几种特定的色彩。

生物学家巴甫洛夫认为，人脑对外部刺激的反映分为两种：一种是直接感性刺激物产生的反映，称第一信号系统；第二种是用词语等代码符号作为条件刺激物产生的条件反射，称第二信号系统。

俗话说"远看颜色近看花"，色彩对视觉发生作用，不仅属于第一信号系统，而且也是对视觉来说最敏感、最能给人深刻印象的因素，色彩作为视觉传达的一种工具，其选择非常重要。

(1) 色彩的选择标准如下。

① 色彩的生理影响：冷暖、纯度、明度。

② 色彩的心理影响：色彩是有感情的，产生心理联想。

③ 色彩的使用要考虑不同文化背景的习俗和禁忌。

(2) 通常。

① 食品业：暖，红，黄。

② 医疗卫生：兰，绿，紫。

③ 化妆品：高调灰色。

④ 工业产品，科技感：兰，黑，灰。

(3) 企业设定标准色的方式大致有三种。

① 单色标准色：单纯有力，易记，印刷成本低。

② 复色标准色：往往追求色彩组合的对比效果(色彩分布面积体现主次，补色运用)。

③ 标准色＋辅助色：用色彩的差异区分子公司、系列产品。

企业标准色一般选择纯度高、鲜艳、浓烈、明亮的色彩，刺激性强，记忆深刻，不喜欢油画中的高级灰。

VI手册的色标不一定都用长方块表示，可以有造型，可以是标志的大外形。正规的VI手

册，后面都配有几项可撕式色标。配色方案的确定，首先要符合企业、组织机构形象的行业特征；还要考虑色彩的易辨识及视觉效果的突出和在应用范围内包括成本在内的适用性。

### 4. 象征图案

企业象征图案(Symbol Pattern)是为了有效加强整体形象、烘托气氛、增强视觉冲击力而设计的一种图案或效果。多用于背景、包装纸，起辅助识别、烘托的作用。

由于应用设计的项目种类繁多，形式多样，常常需要一种图案，既能随着媒介的不同作适度的变化调整，起到良好的装饰效果；又能与标志、标准字及吉祥物等VI系统中的基本要素保持一致的关系，使整个系统看起来统一、整合。这一点，标识标准字做不到，因为它们一旦确定，不能过多变化，严肃、权威。随便设计几个有视觉冲击力的装饰性视觉图形也不妥，因为这样虽然好看，但与整个系统不够协调、统一。

象征图案一般采用较单纯的造型作为基本单元，通过这些单元的排列组合，产生丰富变化的效果。它与基本元素保持着宾主关系，使系统产生有主有次、有强有弱的韵律感，是对标志、标准字很好的补充完善。象征图案一般采用两类表现手法设计。

(1) 由标志的图形要素演变而来，保持标志整体或某些局部的特征，造成与标志的"血缘关系"。注意，当标志图形本身外形或细节较多时，象征图案要进行概括、简化或提取局部，不能喧宾夺主，不能使系统看起来杂乱。

(2) 另外设计一种造型符号，这类象征图案大多采用圆点、方块、三角、条纹、曲线、星形等我们常用的几何图形，创造出不同的构成效果，但必须保持与标志图形风格的一致性。

提倡大家使用第一种方法设计象征图案，整合VI设计前期工作的重要性，在这里就体现出来了，能否设计一个便于延展、提取、变形、组合的标志，是整个系统成功的前提条件。

### 5. 企业造型(吉祥物)

企业造型(Corporate Character)是利用人物、植物、动物等基本素材，通过象征、寓意、夸张、变形、拟人、幽默等手法塑造出形象，也称为吉祥物。企业造型设计要求如下。

(1) 灵活性。

设计多种表情、动态、着装，适用于不同的时间、地区和场合。不仅仅是给吉祥物加上五官、四肢，最重要的是动态、表情的和谐一致，要有造型能力，透视等知识。

细节的关照：衣服、鞋、小结构，生长的关节点等。

(2) 亲和性。

吉祥物需要以情感人，可亲可爱，轻松刺激，趣味。

(3) 说明性。

与企业灵魂、性格，产品特征相符，选择时，要考虑吉祥物本身的特点，也要考虑风俗。

(4) 系列性。

可以选择不同动势、不同表情、不同性格、不同爱好、不同着装的吉祥物；也可以选择成组、成系列、适用于不同时段、不同地区和场合、代表不同的分支机构或不同的产品、项目的吉祥物。

6. 排列组合规定

所谓基本要素排列组合规定,就是当标志与标准中英文字体同时出现时,对它们之间的组合形式、位置关系,事先做好严格的限制。

这种限制是为了防止下属单位,不同媒介在使用标志和标准字时,临时、随意拼凑出一种不具备形式美感甚至是造成读解障碍的排列组合模式,同时也出于整个VI系统整合统一、严谨有序的考虑,增强视觉冲击力以及名称和品牌的记忆度。基本要素的编排组合包括:

(1) 标志和中英文名称(全称或简称)的组合;
(2) 标志和英文名称(全称或简称)的组合;
(3) 标志和中文名称的组合(全称或简称)的组合;
(4) 标志和产品名称(中英文)的组合;
(5) 标志和企业广告语的组合;
(6) 企业名称和地址电话、邮编、电子信箱的组合……

有时,还会根据不同机构的具体要求,创造一些新的组合模式。组合形式包括:上下组合、左右组合、垂直组合;横向排列、纵向排列;左对齐、居中对齐、上对齐……这些组合关系往往是非常严谨的,包括标志和标准字之间的间隙,字与字之间的间隙,行与行之间的距离,都要采用比例标示法或其他标注方法严格限制规定。

> **知识拓展**
>
> 有的企业的VI手册中也采取了宽松的组合关系,只规定了标志与标准字体之间的间隙必须大于等于多少个基本单位,或者小于等于多少个基本单位;或上下、左右组合时必须对齐哪一头。色彩的使用上以标准色为主。

## 6.4 企业视觉形象的设立

### 6.4.1 企业标志

1. 意义和作用

标志是企业的视觉符号,是视觉沟通的基本形态,是整个CIS的核心和灵魂。它的设计应建立在对企业整体的认知和民族性原则的基础之上,符合美学原则并具有独特的个性。标志设计在CIS中具有以下意义和作用。

(1) 借助于标志的帮助,可以使公司有一个整体而统一的形象,从而形成企业的向心力和凝聚力。例如,具有统一标志形象的企业信纸、信封、员工名片等,在人们的使用和交流过程中极易形成完整而统一的概念。这种整体的影响力渗透到日常工作之中,会发挥难以估量的作用,如图6-19所示是中国银行标志在名片上的应用。

图6-19　中国银行员工名片

(2) 标志能给企业一个特别的身份证明，人们正是通过标志传达的信息来预订或购买的商品。如果麦当劳没有了金色拱形门上的独特商标，耐克没有了圆滑流畅的弧线，人们是否还会记起它们。

(3) 一个成功的标志可以计入企业资产，它既是一个区别于竞争对手的最好形式，又是一笔巨大的无形资产。标志是实施CIS计划的关键之处，CIS其他部分的建立许多都是围绕着标志展开的。

**知识拓展**

　　一个成功的标志，应采用简练生动、视觉冲击力强、富有代表性的图形，使之产生强烈的视觉冲击力，使消费大众获取更多的良性记忆。

当然，标志设计必须考虑易于制作、识别和延伸，以满足各种视觉传播媒体的需要，如图6-20所示，睿昱国际标志采用极致简练的设计手法，将英文RESHINE的首字母R的小写r处理成简化的几何图形，右边圆形象征着升起的太阳，并与左边长方形营造视觉错位，产生强烈的对比与视觉冲击力；形式美较强，个性十足。

第6章 企业形象设计构成要素与企业视觉形象的设立

图6-20 睿昱国际标志

2. 现代企业标志应具有的特性

(1) 主题性。

企业标志，不同于一般的标志，它应体现企业的理念，将企业追求的理想主张予以明确化，并转化为易懂的图形。如图6-21所示为黑牛豆奶标志，体现出其企业特有的精神内涵。如图6-22所示为湖北致远科技有限公司的标志，标志中的图形是Z、"节"两字的融合。Z是"致远"的首字母，"节"是企业文化的象征。"节"是中国传统意识提倡的一种观念，气节、节操。这种节的精神作为一个企业主要体现其对诚信的追求。该标志以汉字、字母作为元素来进行设计，丰富了原来的含义，成为了企业文化、理念的视觉载体。

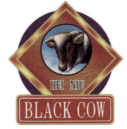

图6-21 黑牛豆奶标志

图6-22 湖北致远科技有限公司标志

(2) 差别性。

企业标志是为了识别，所以每个企业的标志必须有自己的特色，能给人留下深刻印象，能在众多的标志中脱颖而出。这就需要充分运用视觉语言和艺术手段去表现，使标志富有视

觉感。如图7-23所示为塞尔维亚电信标志。该标志由中央向外扩散的点形成一个圆圈，象征该公司想为用户群提供优质通讯服务。如图7-24所示为华新水泥标志，整个图形是C、H、X三个字母的巧妙组合，其含义是：华新(HX)、公司(C)英文字的字头。C还表示英文"堡垒"(Castle)和"水泥"(Cement)的词头。C中间的"≈"如水波浪，示意华新与"水"有不解之缘，她依托长江这个天然优势，如长江东去，快速发展；还寓意华新可持续发展，不断创新，更上新台阶。该标志图形线条粗犷，给人以实力雄厚感，并具有强烈的现代意识。

图6-23 塞尔维亚电信标志

图6-24 华新水泥标志

(3) 力动性。

标志为了引人注目应有力动性。现代企业日渐从踏实、诚信、保守的形象转化为创新、挑战、积极的新形象，这使得四平八稳的标志形式已经难以传达企业奋力进取的精神气质。现代企业标志应有时代气息，要将现代的诉求方式表现在标志设计上，必须设计得有力量和动感。力动性要求标志设计应打破传统的设计观念和方法，把视觉形象的动态感、视觉感纳入标志设计中，形成强烈的视觉冲击力和心理冲击力，如图6-25～图6-27所示的标志。

图6-25 表现力动性的标志①

图6-26 表现力动性的标志②

图6-27 表现力动性的标志③

(4) 应用性。

企业形象设计中的企业标志与其他标志最大的区别点在于它应用在多种载体上。标志不

止在一个地方单独出现,而且在应用系统中还会反复出现,所以设计时既要考虑到放大和缩小后带来的图形的变化,又要考虑其在不同的物体上使用,所以要做正负形和变形标志,这样标志就可以适应不同情况的使用变化,如图6-28、图6-29所示。

图6-28　应用性强的品牌标志

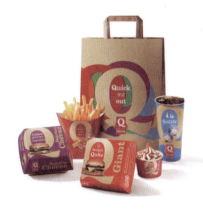

图6-29　应用性强的品牌标志

## 6.4.2　企业标准字

企业标准字是指将事物、团体的形象或名称组合成一个群体组合的字体。透过文字的可读性、说明性等,它可以将企业的规模、性质与企业经营理念、企业精神,展现在大众的面前,以达到识别企业的目的。如图6-30所示为金龙鱼标志,它采用金色的鱼与文字含义结合在一起传达企业形象。

图6-30　金龙鱼标志

**知识拓展**

企业标准字是企业识别系统基本要素中重要的组成部分,其种类繁多、运用广泛,在CIS的应用要素中标准字出现的频率多于企业标志,因此它的重要性决不能忽视。

### 1. 设计原则

标准字体包括品牌标准字和企业名称标准字,它们的基本功能是传达企业的精神,体现经营理念。标准字是根据企业名称(商品品牌)而精心设计的字体,对于每一个字的间距、笔画的粗细、长宽的比例等都是经过反复推敲和精细制作的。标准字的设计原则如下。

(1) 识别性。

文字是一种视觉语言，同时又是一种可供转换的听觉语言。人们要在瞬间读出企业名称、品牌名称，就要求标准字体要做到最大限度的准确、明朗、可读性强，不会产生任何歧义，更不会出现让读者"猜字"的状况，这是标准字的基本要求。如图6-31所示的海尔集团标志、如图6-32所示的香奈儿标志和如图6-33所示的LG标志的标准字，识别性都很强。

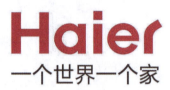
图6-31　海尔集团标志

图6-32　香奈儿标志

图6-33　LG标志

(2) 独特性。

根据作品主题的要求，突出文字设计的个性色彩，创造与众不同的独具特色的字体，给人以别开生面的视觉感受，有利于设计意图的表现。

设计时，应从字的形态特征与组合上进行探求，不断修改，反复琢磨，这样才能创造出富有个性的文字，使其外部形态和设计格调都能唤起人们的审美和愉悦感受。

如图6-34所示的暴龙眼镜标志、如图6-35所示的米旗食品标志和如图6-36所示的当当网标志，这些字体都设计得非常新颖独特。

图6-34　暴龙眼镜标志　　　　　　　　　　图6-35　米旗食品标志

图6-36　当当网标志

(3) 审美性。

在企业形象传达的过程中，标准字体作为基础形象要素之一，是仅次于标志高频率的要

素，因而它必须具有视觉上的美感，能够给人以美的感受。

在文字设计中，美不仅仅体现在局部，而是对笔形、结构以及整个设计的把握。

文字是由横、竖、点和圆弧等线条组合成的形态，在结构的安排和线条的搭配上，怎样协调笔画与笔画、字与字之间的关系，强调节奏与韵律，创造出更富表现力和感染力的设计，把内容准确、鲜明地传达给观众，是文字设计的重要课题。优秀的字体设计能让人过目不忘，既起着传递信息的功效，又能达到视觉审美的目的，如图6-37~图6-40所示。

图6-37　审美性强的标志　　　　　　　图6-38　审美性强的标志

图6-39　审美性强的标志　　　　　　　图6-40　审美性强的标志

2. 设计步骤

(1) 确定总体风格；

(2) 构思基本造型；

(3) 配置笔画；

(4) 字体统一；

(5) 视觉修整。

3. 制图与应用规范

标准字的制图方式，具体与标志规范制图相同。一般标准字的运用展开分为变形设计及衍生造型两大类。

(1) 变形设计。

变形设计可以在字形的大小、线条的粗细上略作修整，有正负互反，字形线框的空心体，网点、线条的变形，立体表现等，如图6-41所示。

图6-41　银泰百货

(2) 衍生造型。

将标准字重复组合，将点、线发展成面的图案是最常见的衍生造型。衍生造型可缓和标准字独存时单一呆板的感觉，分三种形式：标准字的集合构成、标准字与其他造型要素的结合、标准字渐变的动感表现形式，如图6-42所示。

图6-42　未来世界

4. 标志、标准字体的制作与组合

标志与标准字体的组合要适宜人的阅读习惯，为了增强字体的视觉传达功能，赋予审美情感，诱导人有兴趣地进行阅读，在组合方式上需要顺应人心理感受的顺序。

(1) 遵循阅读方向。

人的视线一般是从左向右流动；垂直方向时，视线一般是从上向下流动；斜视角度大于45度时，视线是从上向下流动；斜视角度小于45度时，视线是从下向上流动。

(2) 把握字体的视觉动向。

不同的字体具有不同的视觉动向，例如：扁体字有左右流动的动感，长体字有上下流动的感觉，斜字有向前或向斜流动的动感。因此在组合时，要充分考虑不同的字体视觉动向上的差异。例如：扁体字适合横向编排组合，长体字适合作竖向的组合，斜体字适合作横向或倾向的排列。合理运用文字的视觉动向，有利于突出设计的主题，引导观众的视线按主次轻重流动，如图6-43所示。

(3) 注重字体间的和谐感。

两种文字组合时，可用统一文字个性的方法达到字体间的协调，不能各种文字自成一种风格，各行其是。总的基调应该是整体上的协调和局部的对比，于统一之中又具有灵动的变化，从而具有对比和谐的效果。这样才符合人们的欣赏心理，如图6-44所示。

图6-43　白象标志　　　　　　图6-44　注重字体间的和谐感的标志

(4) 注意负空间的运用。

在文字组合上，"负空间"是指除字体本身所占用的画面空间之外的空白，即字间距及其周围空白区域。文字组合的好坏，很大程度上取决于负空间运用得是否得当。

字的行距应大于字的间距，否则观众的视线难以按一定的方向和顺序进行阅读。不同类别文字的空间要作适当的集中，并利用空白加以区分。

为了突出不同部分字体的形态特征，应留适当的空白，分类进行集中，如图6-45所示。

图6-45  注意负空间的运用的标志

## 6.4.3  企业标准色与辅助色

**1. 企业标准色**

企业标准色是企业的特定色彩。用以强化刺激及增强对企业的识别，它可以作经营策略的行销利器。色彩是视觉元素中对视觉刺激最敏感、反应最快的视觉信息符号，所以人在感知信息时，色彩优于形态。可口可乐的红色，百事可乐的蓝、红色，都给人们以强烈的视觉印象，使人难以忘怀。

正是因为不同的色相有着不同的性格和情感意味，色彩之间由于相互搭配又能产生出新的感受，因此，企业在色彩的设定上，要选用能够反映企业精神、行业特点的色彩，如图6-46所示。

企业标准色可分为单色、双色和多色，各有各的特点。通常设计使用1～3种颜色，单独或组合运用。标准色在两种以上就应分出主次，将其中一种色作为主色。

标准色一般用印刷油墨的黄色、品色、青色和黑色(CMYK)数值来表示，色彩如果选用专色，可用PANTONG色标来标出。

鉴于企业在网络媒体、电子商务等领域应用的日益广泛，标准色的色标表示中还应补充进红色、绿色和蓝色(RGB)的色标值，这可使企业标准色在媒介中的应用更广泛，如图6-47所示。

图6-46  颜色搭配突出

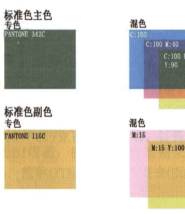

图6-47  颜色搭配突出

标准色彩的确定要注意以下几个方面。

(1) 以企业经营的理念为色彩特质，根据企业产品特征与形式选定标准色；

(2) 如果标准色在两种以上，要分清主次，将其中一个作为主色；

(3) 不要将所有颜色都用到，尽量控制色彩在3种以内；

(4) 背景和前文的对比尽量要大(绝对不要用花纹繁复的图案作背景)，以便突出主要文字内容。

2. 企业辅助色

标准色在应用中常常显得单调和不足，需要一些相应的色彩作为辅助色来区别。辅助色既丰富了企业用色，又不至于因用色范围过广而失去企业的独特个性，因此辅助色是企业色彩的一个重要组成部分。

辅助色的设计要注意与标准色之间的协调关系，以及与用色环境、对象的协调关系等。辅助色是用来凸显标准色的，以便标志在任何场合都可使用。例如，标志的标准色是深色调，辅助色就选浅色调，以互相协调。

---

**[案例4]**

## "兰博基尼汽车"案例赏析

作为全球顶级跑车制造商及欧洲奢侈品标志之一，兰博基尼一贯秉承将极致速度与时尚风格融为一体的品牌理念，不断创新并寻求全新品牌突破。兰博基尼（Lamborghini）在意大利乃至全世界是诡异的，它神秘地诞生，出人意料地推出一款又一款的让人咋舌的超级跑车。

**分析：**

如图6-48所示是兰博基尼的标志。该标志是一头充满力量、正向对方攻击的斗牛，这与兰博基尼大马力高速跑车的特性相吻合。据说这一标志也体现了创始人兰博基尼斗牛般不甘示弱的脾性。费鲁吉欧·兰博基尼骨子里渗透出意大利人特有的豪情壮志，激励着他一路从一位普通的农民之子白手起家，奋斗不息直至成为众人敬仰的行业掌舵人。这个意大利北方人凭借一股毫不妥协的闯劲以及近乎疯狂的热情，孜孜不倦地追求着制造出完美跑车的梦想。自那时起，傲气十足的"公牛"标志便成了兰博基尼的象征，底色是深沉的黑色，富有神秘感，配色采用金属质感的黄色，互相协调，诠释了这一与众不同的汽车品牌的所有特点——挑战极限，高傲不凡，豪放不羁。

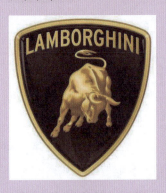

图6-48 兰博基尼汽车标志

(资料来源：藏标网，http://logonc.com/)

## 6.5 综合案例：捷豹汽车标志

　　捷豹（Jaguar）是英国的一家豪华汽车生产商，车标为一只正在跳跃前扑的"美洲豹"形象，矫健勇猛，形神兼备，具有时代感与视觉冲击力，它既代表了公司的名称，又表现出向前奔驰的力量与速度，象征该车如美洲豹一样驰骋于世界各地。世界奢华汽车品牌捷豹自诞生之初就深受英国皇室的推崇，从伊丽莎白女王到查尔斯王子等皇室贵族无不对捷豹青睐有加，捷豹更是威廉王子大婚的御用座驾，尽显皇家风范。1989年，捷豹被美国福特汽车公司并购，2008年3月26日，福特又把捷豹连同路虎（Landrover）售予印度塔塔汽车公司。自2008年加入塔塔汽车公司大家庭以来，捷豹开始拥有一个真正的全球前景。布朗维奇堡维工厂生产的捷豹汽车，有80%以上出口到全球101个市场，包括中国，美国和欧洲等主要市场。

**分析：**

　　捷豹（JAGUAR）是英国轿车的一种名牌产品，其标志为一只正在跳跃前扑的"美洲豹"雕塑，矫健勇猛，形神兼备，具有时代感与视觉冲击力，它既代表了公司的名称，又表现出向前奔驰的力量与速度，象征该车如美洲豹一样驰骋于世界各地，如图6-49所示。标志中的美洲豹在图像渲染上使用金属和阴影结合的方式，最终完美地达到了表达效果——金属材质的标志在捷豹车上看起来就像闪闪发亮的钻石一样耀眼。

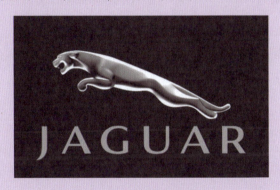

图6-49　捷豹汽车标志

(资料来源：藏标网.http://logonc.com/)

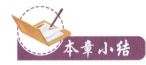

　　企业形象设计系统(CIS)主要由理念识别(MI)、行为识别(BI)和视觉识别(VI)三部分构成，三者之间相互依赖，使企业形象得到更加出色的表现。本章主要讲解CIS的构成要素及VI的设计基础等。通过学习本章内容，使读者掌握企业形象设计系统(CIS)的要点。

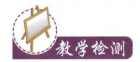

### 一、填空题

1. 进行VI策划设计必须把握_____、_____、_____、有效性等基本原则。
2. _____是企业的视觉符号，是视觉沟通的基本形态，是整个CIS的核心和灵魂。
3. CIS由三个部分组成，即_____(MI)、_____(BI)和_____(VI)。
4. CIS运作的根本，就是要把企业富有个性的独特理念MI，通过_____和_____表现出来，它的存在方式和要求制约了BI和VI的最终形式。
5. 企业标准色是企业的_____。用以强化刺激及增强对企业的识别，它可以作经营策略的行销利器。

### 二、选择题

1. VI的设计原则是_____。
   - A. 同一性
   - B. 差异性
   - C. 有效性
   - D. 民族性
2. 以下属于VI设计的功能是_____。
   - A. 树立企业形象
   - B. 体现企业精神
   - C. 增强企业凝聚力
   - D. 延伸品牌形象

### 三、问答题

1. CIS的构成要素有哪些？
2. 简述MI、BI、VI三者之间的关系。
3. 简述VI的设计原则。
4. 简述VI的设计功能。
5. 简述企业的标准色与辅助色在企业形象设计中的应用。

# 第7章

## 视觉识别系统应用设计

# 标志与企业形象设计

**学习目标**

- 了解办公事务系统标识
- 了解交通工具系统标识
- 了解环境、店铺类标识
- 了解产品包装系统标识
- 了解服饰系统设计标识

**技能要点**

交通工具外观设计要点　企业包装注意要点　服饰的色彩、材料、款式的搭配

## 案例导入

### "永和豆浆标志"案例赏析

视觉识别系统是运用系统的、统一的视觉符号系统。视觉识别是静态的识别符号具体化、视觉化的传达形式，项目最多，层面最广，效果更直接。视觉识别系统属于CIS中的VI，用完整、体系的视觉传达体系，将企业理念、文化特质、服务内容、企业规范等抽象语意转换为具体符号的概念，塑造出独特的企业形象。如图8-1所示，我们通过图标就可以知道，该图标是永和豆浆的标志。

**分析：**

如图7-1所示，永和豆浆的标志利用红色、黄色、白色与黑色构成，颜色选择简单而且纯净。标志上面的图案，利用卡通形象面对大家，这个卡通图案既像是戴着草帽的小孩，上方又像是乱糟糟的头发，整个图案平凡大众，触及大家的内心。字体，"永和豆浆"四个大字一改以往字体古板正规的样式，选用自如现实的笔法绘画而出，更增添其独特的风格与鉴赏。

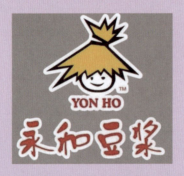

图7-1　永和豆浆标志

(资料来源：爱标网.http://www.logo520.com)

## 7.1 办公事务系统

应用系统包括办公事务系统、产品包装、广告、交通工具系统、展示场所、公关活动、网络传播及服装服饰等。

办公事务用品设计有利于企业形象的传播,并能营造一种统一、美观的企业环境氛围,加深人们对企业的印象。

办公事务系统主要包括名片、信封、信纸、便笺、传真纸、公文袋、资料袋、介绍信、合同书、报价单、各类表单和账票、各类卡(如邀请卡、生日卡、圣诞卡、贺卡)、年历、月历、日历、奖状、奖牌、茶具等办公设施用具。办公用品虽然很小、很琐碎,但这些都是传达企业文化,树立企业形象的媒介,并且传播面广泛,如图7-2、图7-3所示。

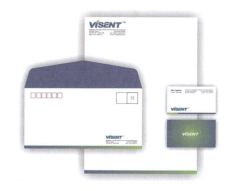

图7-2 企业办公事务系统

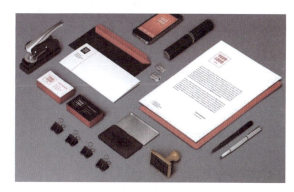

图7-3 企业办公事务系统

### 1. 名片

名片的标准尺寸为55mm×90mm。如喜爱特殊尺寸,可以在高度上进行变化,但是最低的高度不要低于45mm,名片的宽度则不宜变化,因为大多数名片夹、名片盒都是按照标准尺寸制作的,如图7-4所示。

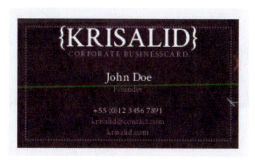

图7-4 名片1

设计名片时,通常所有的内容均设计在一个面上,也有双面使用的情况。其内容包括:标志、企业或机构名称、名片使用者的姓名和职务、企业或机构的联系方式、名片使用者的联系方式等。名片的造型多为横式,但竖式也经常被人们使用。因为竖式名片看起来儒雅别致,因而文化、艺术机构使用较多,如图7-5所示。

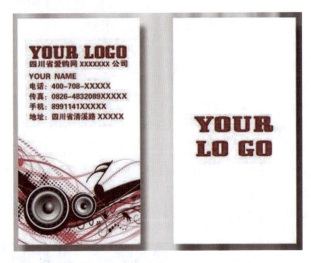

图7-5 名片2

## 2. 信纸

常见的信纸规格有以下几种：184mm×260mm(16K)，216mm×279.5mm，210mm×297mm (A4)。信纸的材料一般用80～100克的普通纸，如果是草稿纸；可以用最低廉的文件纸，特殊用信纸可以采用特种纸，其色彩、肌理、质地和厚度要根据设计需要来选择，如图7-6所示。

图7-6 信纸1

信纸中的设计要素包括企业标志、中英文名称、标准色、联系方式、装饰纹样等。设计要素的组合与名片、信封的设计可以保持风格样式的一致。但要注意：设计时在信纸上要留够功能区域的面积，不可让设计要素将书写位置占去太多，使信纸失去它原有的功能。另外，为了强化信纸的设计感和装饰性，可适当将信纸面进行装饰。如大面积铺设底纹，显得较为华丽；局部铺设底纹，显得非常别致；为设计要素做衬底，使层次丰富；将纹样缩小，以散点排列，显得非常雅致，如图7-7所示。

图7-7　信纸2

3．信封

邮寄信封按照邮政部门的规定尺寸进行设计，常见的信封有：小号(220mm×110mm)，中号(230mm×158mm)、大号(320mm×228mm)、D1(220mm×110mm)、C6(114mm×162mm)。不通过邮局寄送的特殊信封，规格较为随意，可根据设计需要确定尺寸，但是要注意将信封尺寸的设定与纸张的大小相配合，如图7-8所示。

图7-8　信封1

信封材质一般是80～157克进口双胶纸或80～157克高级白板纸。特殊信封可以选用100～120克的特种纸。

> **知识拓展**
>
> 邮局信封的设计位置和范围是有规定的，一般只能利用信封右下角的指定位置安排发送单位的设计要素。

特殊规格的信封由于尺寸特殊，不能通过邮寄寄送，则以发送为主，用途多为盛装请柬、问候卡、礼品及重要文件等，因此，在设计上也应配合用途，使设计更加讲究，印刷更加精致。在设计风格上，普通信封的设计与普通信纸、名片要取得一致，特殊信封的设计与

特殊信纸、名片的风格要相互协调统一，如图7-9所示。

图7-9　信封2

4. 便笺

便笺在办公事务中的用途是画草图、速记及记事等，不作为正式文件用纸。因此，对规格的要求也比较宽松。然而作为非正式的文件纸，为了避免浪费，往往将规格与标准信纸相结合，并相应缩小比例，一般为信纸大小的1/2、1/3、1/4、1/6等。

> **知识拓展**
>
> 便笺的材料多半使用廉价的纸张或再生纸，但也有一些企业或者机构对便笺纸的要求较高，尤其是企业中的接待、客户服务部门通过使用纸张凸显企业的服务质量。

便笺的设计样式一般与信纸的设计一致。若尺寸过小时，可减少一些设计要素，甚至只使用一些装饰纹样，并作淡化处理，以留出作为书写的功能区域，如图7-10所示。

图7-10　便笺

5. 资料袋

资料袋虽然只在公司内部使用，对它进行设计，可以有效地提高公司的凝聚力。另外，资料袋属于公司内部消耗品，所以印刷色数、纸质的选择必须注意降低成本。材质一般使用双胶纸或牛皮纸，如图7-11、图7-12所示。

图7-11　档案袋1

图7-12　资料袋2

6. 其他

在办公用品事务中，文件夹、文具、记事本、请柬、贺卡、证书、票据、纸杯、纸垫等，这些都是传达企业文化的形象载体。在设计时，应以基础符号为主体元素做一体化的设计。但应当注意的是，基本元素在具体项目中，应视具体情况选用辅助色、辅助图形和象征形象，以增加画面的层次和美感，如图7-13所示。

图7-13　工作证

## 7.2　交通工具系统

企业的交通工具主要是汽车。车辆穿梭于城市大街小巷，成为城市的风景线。由于它活动频率快，宣传面大，是一个极佳的宣传媒体，因此企业应对它的外观设计予以足够的重视。

车体的形象传达一般以企业标志和标准字体为主,有时也运用一些辅助图形或吉祥物。交通工具的外观设计中应注意以下几个方面。

(1) 要注意企业标志及其组合构成的完整性、美观性,防止由于车门、车窗切割后显得很零碎。

(2) 车体是立体的,有五个面,要选择适当的位置进行形象传播。车,从车型上一般可分为:轿车、面包车、巴士和货车。轿车、面包车通常是在车耳和后车窗展示企业标志及文字,由于车体较短,也可设计在车体顶部,箱式货车、巴士则可以当作包装盒来进行设计。

(3) 交通工具流动性很大,行进时有一定的速度,设计时要注意人的视觉规律。人在行走时视力会下降三分之一,乘坐交通工具时运动速度如果以每秒2米计算,则视力会下降20%左右。因此文字及图形应简洁、明了、完整,易于记忆,不宜过小或过于烦琐,如图7-14、图7-15所示。

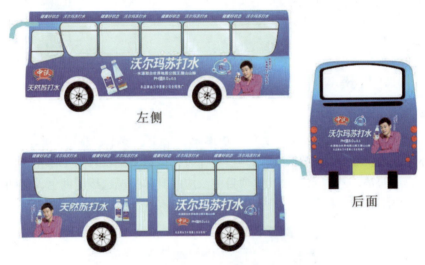

图7-14　沃尔玛巴士

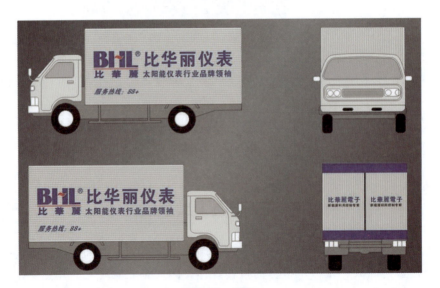

图7-15　货车

[案例1]

"申通快递物流车"案例赏析

申通快递品牌初创于1993年,公司致力于民族品牌的建设和发展,不断完善终端网络、中转运输网络和信息网络三网一体的立体运行体系,立足传统快递业务,全面进入电子商务物流领域,以专业的服务和严格的质量管理来推动中国物流和快递行业的发展,成为对国民经济和人们生活最具影响力的民营快递企业之一。

分析:

如图7-16所示中的申通快递的标志,标志采用图标和文字的组合,矩形图案背景中和文字"sto"组合,体现申通的名称含义;一道弧线的元素体现了速度与效率,呼应了快递的服务宗旨。如果看到印有申通快递标志的车厢,就可以确定是申通快递的物流运输车辆。

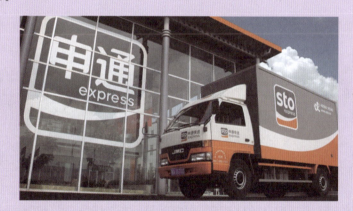

图7-16　申通快递物流车

(资料来源:爱标网.http://www.logo520.com)

## 7.3　环境、店铺类

在商品交换中,消费者通过商店的服务、购买商品形成对店铺的印象。店铺的形象直接影响商品,也直接影响企业的形象,店铺可以直接凝聚企业整体形象。店铺是企业与顾客重要的连接点,企业店铺有直销店、大型店铺、连锁店、百货店和日租赁店铺等。

**知识拓展**

作为标志设计的延伸,不仅要统一建筑物设施的内外观形象,而且应在工厂区、办公室等环境设计中体现独特的想法,以彰显企业的独特文化。

店铺设计包括建筑物外观设计,建筑内部空间设计,企业大门口风格设计,室内形象墙

面、厂区外观色带、公布栏、环境色彩标志、停车场环境设计,店铺陈列设计以及连锁店设计,如图7-17、图7-18所示。

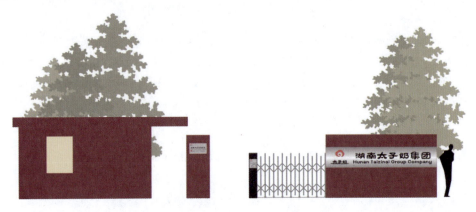

图7-17　企业门口设计

图7-18　企业室内形象墙面

## 7.4　产品包装系统

产品包装系统包括两个方面:一是产品;二是产品的包装。产品是企业的生命线,首先要保证产品的质量、功能。要不断地开发研制新的产品,满足消费者不断变化的需求,同时要做好产品外的外型设计和色彩处理。

产品离不开包装,现代的包装不仅仅具有保护商品的静态特征,也不单纯是商品的销售媒介,而是直接参与市场竞争。包装也是一种广告。

作为企业形象的包装应注重包装战略的制定。应有长期规划,经过精心设计的产品包装应具有整体视觉化的一贯性,建立起强大的视觉阵容,便于商场展示,如图7-19、图7-20所示。

第7章　视觉识别系统应用设计

图7-19　啤酒包装设计

图7-20　产品包装设计

包装设计中应注意以下几点：
(1) 强化包装上的视觉核心部分的元素，如企业名称、企业标志与品名标志；
(2) 可运用VI所规定的标准色和辅助色作为主要专用色，再加其他色彩。

## 7.5　服饰系统设计

　　服饰系统可细分为行政人员制服、服务职员制服、生产职员制服、店面职员制服、公务职员制服、警卫职员制服、广告宣传服等。配件有袜子、手套、领带、领带夹、皮带、衣扣等。VI服饰系统设计的内容是员工直接穿戴的用品，并且是全体员工所关心的。成功的VI服饰系统设计，可以有效地提高企业的凝聚的力。员工在与外界业务往来，在工地进行安装、调试，在对产品进行维修保养时，它们又是对外传达企业形象的有效工具，如图7-21～图7-23所示。

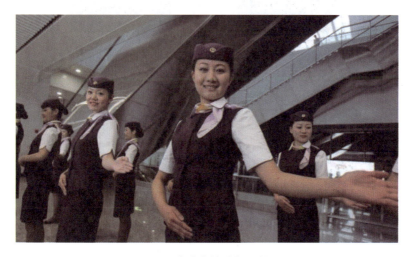

图7-21　京沪高铁乘务员制服

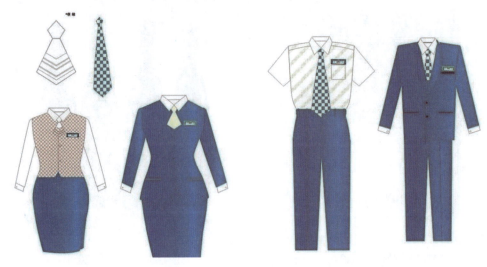

图7-22　工作制服1　　　　　　　　图7-23　工作制服2

1. 色彩

企业制服的色彩设计一般以企业标准色或辅助色为主，并充分利用服饰色彩发挥企业内部的"色彩管理"作用，比如高级管理员宜采用较沉稳的、低明度的色彩，借以体现高层管理人员的智慧、练达与地位；中层人员宜采用色彩趋向明快和活泼，可在局部镶色，以彰显训练有素和有条不紊；一般工作人员则色彩鲜明，标示明显的岗位特征。形形色色的制服色彩可清晰地表明人员的职务岗位，便于内部有序管理，如图7-24、图7-25所示。

图7-24　黑色的企业制服

图7-25　绿色的企业制服

## 2. 材料

服装的材料分为面料和辅料，考虑制服会反映一个企业的精神面貌和整体形象，通常要考虑面料的材质、耐洗及穿着舒适，所以就目前的纺织工艺水平，大都采用天然纤维与人造纤维混纺的面料，当然由于工种行业和预算的不同，对面料都会提出不同的具体要求，如图7-26、图7-27所示。

图7-26　企业制服1

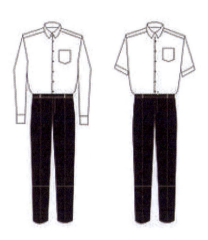

图7-27　企业制服2

## 3. 造型款式

制服造型款式的设计空间不是很大，相反，都较偏重局部细节的设计，其设计重点主要在制服的轮廓，而结构变化主要是在门襟、领位、开缝、省道、褶裥、口袋、纽扣等处。标志、标准字体、企业造型、辅图形等基本要素以及标语口号都可巧妙的装饰在制服的胸口、袋边、背后、裤缝、袖缝及配饰的帽徽、胸卡(徽)、肩章、领带(领结、领花、领巾、围巾)、腰带(腰封)、纽扣等处，设计手法有镶、嵌、绣、补、滚、烫、印及作为图案和佩戴等。当然在进行设计时还要考虑融入流行、贴近时尚、体现时代特征、表现该企业特色等因素，如图7-28～图7-31所示。

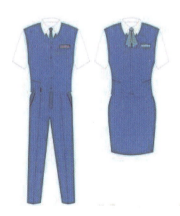

图7-28　服装的造型款式1

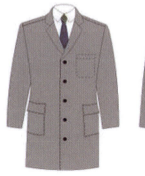

图7-29　服装的造型款式2

图7-30  服装的造型款式3

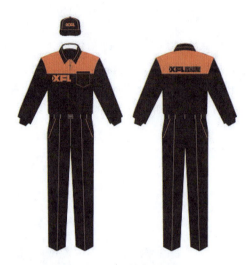
图7-31  服装的造型款式4

## 7.6  综合案例：日本和服

### "日本和服"案例赏析

和服是日本人的传统民族服装，也是日本人最值得向世界夸耀的文化资产。和服的穿着巧技，乃是随着时代的风俗背景，琢磨考验，孕育而生。高雅而优美的图案，源自于日本民族对于山水的欣赏及对于风土的眷恋，乃至于对人本精神与情境的细腻感受。和服不仅融合了优雅气度与深层内敛之本质，更反映了穿着之人的"心"与"动"。每一套优美的和服，都经精心裁制，讲究穿着时的每一个细节及步骤。因此，不论是坐姿或站姿，都需经由完整的学习训练，而成为内外在兼具的完美礼仪。和服又有另外一个名称叫"赏花幕"，因为和服的图案与色彩，反映了大自然的具体意象，当人们穿着和服走动时，会因为晃动而使得和服如同一块动态的画布。

**分析：**

和服上有各种各样的图案，从碎花图案到色彩斑斓的彩图，仔细观察，那些完全都是一副副大自然的缩影图。和服的设计之美堪称是一种美轮美奂的人体特色包装。它能让相貌平平的女性穿着之后变得光彩照人。和服可以说是日本的民族文化，日本女性对它的挚爱从古至今从未衰减。和服的整体设计符合日本女性的身材特征，展现了美的一面，并把不太完美的地方隐藏的恰到好处，如图7-32所示。

图7-32　日本和服

(资料来源：百度百科. http://baikebaidu.com)

本章主要讲解了视觉识别系统应用设计的知识，其主要包括办公事务系统，交通工具系统，环境、店铺类，产品包装系统，服饰系统设计等内容。

一、填空题

1. 应用系统包括_____、_____、_____、交通工具系统、展示场所、公关活动、网络传播及服装服饰等。

2. 车体的形象传达一般以_____和标准字体为主，有时也运用一些辅助图形或吉祥物。

3. 产品是企业的生命线，首先要保证产品的_____、_____。要不断地开发研制新的产品，满足消费者不断变化需求，同时要做好产品的型设计和色彩处理。

二、选择题

1. 常见信封尺寸为_____。
   A．220mm×110mm          B．230mm×158mm
   C．320mm×228mm          D．220mm×110mm

2. 信纸设计要素包括_____。
   A．企业标志              B．标准色
   C．联系的方式            D．中英文名称

### 三、问答题

1. 名片的设计应遵循什么原则？
2. 信封的设计应遵循哪些原则？
3. 简述产品包装系统的应用及重要性。

# 参 考 文 献

[1] 过洪雷. 企业与品牌形象设计[M]. 北京：中国建筑工业出版社，2009.
[2] 黎英. 世界经典标志设计[M]. 湖南：湖南大学出版社，2010.
[3] 史墨，倪春红. 标志与企业形象设计[M]. 辽宁：辽宁科学技术出版社，2010.
[4] 李鹏程. VI品牌形象设计[M]. 北京：人民美术出版社，2010.
[5] 纪向宏. 标志与企业形象设计[M]. 北京：清华大学出版社，2011.
[6] 徐杨. 标志与传播[M]. 吉林：吉林大学出版社，2011.
[7] 宋志春，徐兴楠，张小纲. 标志与VI设计[M]. 北京：北京大学出版社，2011.
[8] 汪维丁，余雷. 标志与企业形象设计[M]. 北京：水利水电出版社，2011.